花鸟画教程

陈红杏 著

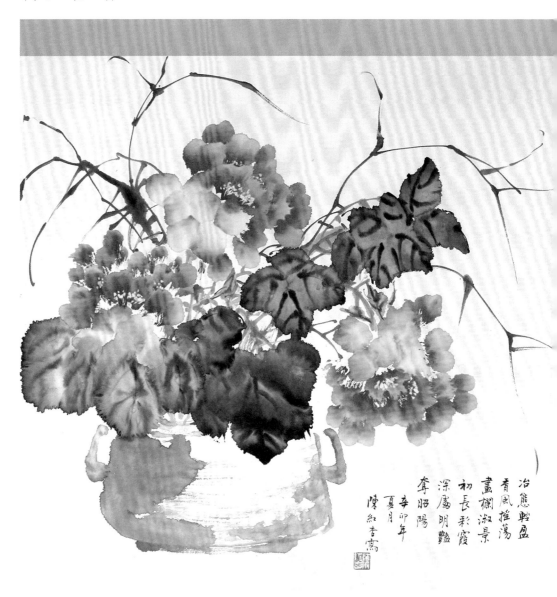

冶態輕盈
青風搖蕩
畫欄淑景
初長彩霞
深廚明豔
奪昭陽
辛卯年
夏月
陳紅杏寫

苏州大学出版社
Soochow University Press

图书在版编目(CIP)数据

　　花鸟画教程／陈红杏著. —苏州：苏州大学出版
社,2021.8
　　ISBN 978-7-5672-3441-3

　　Ⅰ.①花… Ⅱ.①陈… Ⅲ.①花鸟画－国画技法－教
材 Ⅳ.①J212.27

　　中国版本图书馆 CIP 数据核字(2021)第 157421 号

书　　　名：花鸟画教程
　　　　　　HUANIAOHUA JIAOCHENG
著　　　者：陈红杏
责任编辑：刘诗能
装帧设计：吴　钰
作品拍摄：杜　立
出版发行：苏州大学出版社(Soochow University Press)
社　　　址：苏州市十梓街 1 号　邮编：215006
印　　　刷：苏州工业园区美柯乐制版印务有限责任公司
邮购热线：0512-67480030
销售热线：0512-67481020
开　　　本：889 mm×1 194 mm　1/16　印张：8.5　字数：213 千
版　　　次：2021 年 8 月第 1 版
印　　　次：2021 年 8 月第 1 次印刷
书　　　号：ISBN 978-7-5672-3441-3
定　　　价：68.00 元

若有印装错误,本社负责调换
苏州大学出版社营销部　电话：0512-67481020
苏州大学出版社网址　http://www.sudapress.com
苏州大学出版社邮箱　sdcbs@suda.edu.cn

出 版 说 明

CHUBAN SHUOMING

　　中国画是中华民族灿烂文化的重要组成部分，至今已有数千年历史。中国花鸟画在长期的历史发展中，适应了中国人的社会审美需要，形成了以写生为基础，以寓兴、写意为路径和形式的传统。

　　中学生是中国画传承和发展的担当者，必须认真地学习研究。笔者在初中任教二十余载，发现很多初一学生画花鸟画连毛笔都不会拿，不懂逆锋、侧锋等用笔，只是一味地垂直中锋用笔，一副不会变通的写字姿势，更不要谈浓破淡、淡破浓等用墨方法了。拿到一幅花鸟画作品仿佛一团乱麻，不知如何下手。为此笔者写了《浅议如何理清初中美术国画赏析课之主线》《如何理清花鸟画作品中的第一笔》《如何教会初中生画花鸟画》等论文，均在省级刊物上发表。现整理、扩充论文，并结合教学实际，出版此书。希望本书能给初学花鸟画的同学一些启发和引导。

目录

第一章 | 花鸟画概论

第一课

花鸟画概述

中国花鸟画是以动植物为主要描绘对象的，是中国传统的三大画科之一。花鸟画描绘的对象不仅仅是花与鸟，还包括其他各种动植物，如蔬果、草虫、禽兽等。

花鸟画的画法有工笔、写意、兼工带写三种。工笔花鸟画，即用浓、淡墨勾勒对象，再深浅分层次着色；写意花鸟画，即用简练概括的手法绘写对象；兼工带写即介于工笔和写意之间的画法。

早在工艺、雕刻与绘画尚无明确分工的原始社会，中国花鸟画即已萌芽，天水放马滩出土的战国末期木板画《老虎被缚图》，是已知最早的独幅花鸟画，美国纳尔逊·艾京斯艺术博物馆所藏东汉陶仓楼上的壁画《双鸦栖树图》，也是较早的独幅花鸟画。花鸟画发展到两汉、六朝时则初具规模。南齐谢赫《画品》记载的东晋画家刘胤祖，是已知第一位花鸟画家。经唐、五代、北宋，花鸟画完全发展成熟。五代出现的黄筌、徐熙两种风格流派，已能通过不同的选材和不同的手法，分别表达或富贵或野逸的志趣。北宋的《圣朝名画评》更列有花木翎毛门与走兽门，说明此前花鸟画已独立成科。北宋的《宣和画谱》首次以"论文"的形式对以往的花鸟画创作进行了叙述。

此后，画家辈出，流派纷呈，风格更趋多样。在风格精丽的工笔设色花鸟画继续发展的同时，风格简括奔放以水墨为主的写意花鸟画，尤其是水墨写意"四君子画"（梅、兰、竹、菊）（图1-1-1、图1-1-2）相继出现于南宋及元代，以线描为主要手段的白描花卉亦同时兴起。随着写意花鸟画的深入发展，以明末徐渭为代表的画家自觉开始以草书入画并抒写强烈个性情感的变革，至清初朱耷达到了空前的高水平。

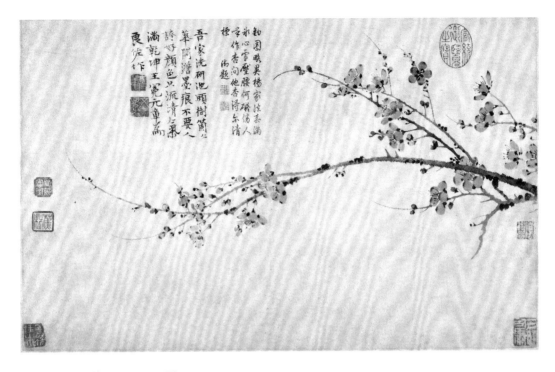

图 1-1-1 墨梅图 元 王冕

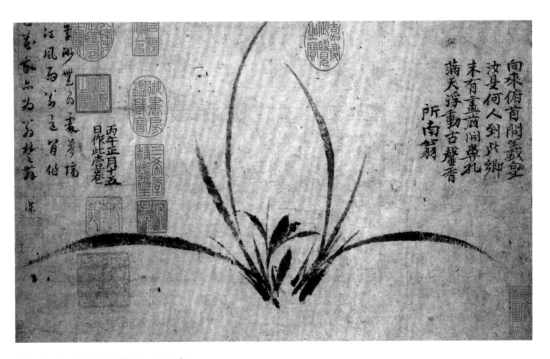

图 1-1-2 墨兰图 南宋 郑思肖

经过数千年的发展，中国花鸟画积累了丰富的创作经验，形成了自立于世界民族之林的独特传统，终于在近现代产生了吴昌硕、齐白石、潘天寿、李苦禅等花鸟画大师。（图1-1-3）

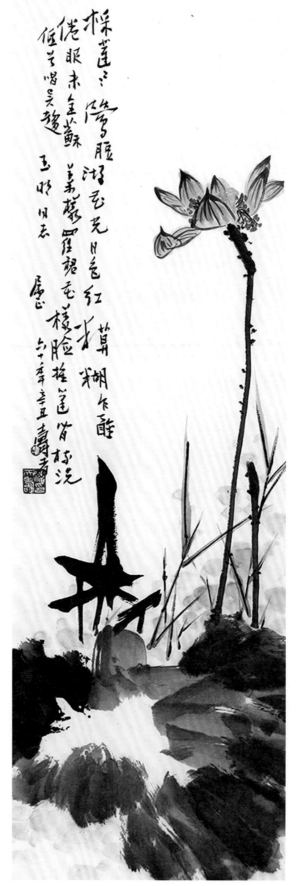

图1-1-3　荷花　现代　潘天寿

第二课

学会欣赏写意花鸟画

欣赏中国花鸟画应了解南齐谢赫的六条标准即"六法"，它们分别是：（1）气韵生动；（2）骨法用笔；（3）应物象形；（4）随类赋彩；（5）经营位置；（6）传移模写。这里对"六法"的解释为：气韵生动，指创作上主题明确，表现真实，形象生动；骨法用笔，指描绘形象上的笔致与线条；应物象形，指选择题材的角度，观察与描绘对象要深刻细致与正确；随类赋彩，指根据不同的描绘对象，准确而必要地着色；经营位置，指题材上的取舍与组织，画面的构思与安排；传移模写，指接受前人的传统。

当然，欣赏是带着时代眼光的，人们的欣赏情趣也有着明显的时代性。同时，绘画的表现方法不同，也会对欣赏者提出不同的要求。在欣赏中国写意画时要把握以下几个特点，如此才会从中得到艺术享受。

一、立意

当你看画的时候，首先打动你的是它的立意，从欣赏的角度来看，我们能被一张画感染，是因为它立意生动，有内在美。而这种内在美，是通过形式的美表现出来的。

古人说作画必先立意，所谓立意就是确立画的主题。画家在作画之前应把意放在笔先，通过绘画来表达他对生活的看法，把自然景色和个人的感情结合在一起。如画梅要把梅花迎风斗雪和耐寒的品格画出来，画菊要有傲霜的精神，画竹要亭亭玉立、虚心有节、蒸蒸日上。（图1-2-1）立意的生动是中国画内在美的流露，这里既有画家的主观因素，又有欣赏者的主观因素。所谓画家的主观因素就是画家对所

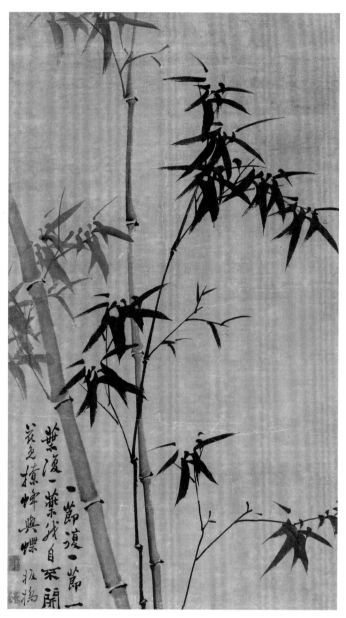

图1-2-1　竹　清　郑板桥

描绘的客观自然景象的观察、感受、体验，并把感情移入其中。所谓欣赏者的主观因素，就是欣赏者在看画时所产生的想象和联想。欣赏者看画的角度不一样，欣赏者本人文化修养的高下也决定着欣赏水平的高低。如李苦禅的墨荷，水墨淋漓，洒脱奔放。朱宣咸的红梅极其热烈、奔放、老辣，具有包容与大气磅礴的艺术风貌。杜宗甫的老虎、王海宝的梅花、王雪涛的牡丹（图1-2-2）、魏剑峰的松树，都具有大写意的风貌。有些作品看上去画家好像是横涂竖抹，故有的欣赏者认为画中的荷叶画得太离形，不符合自然生态的本相，把叶子改成绿色就更好。这一点也充分说明了欣赏者文化品位的差异。一块水墨淋漓的石头，在有的人眼中可能是无情物，可是在特定的空间和时间里它却显现出一种特定的性格。

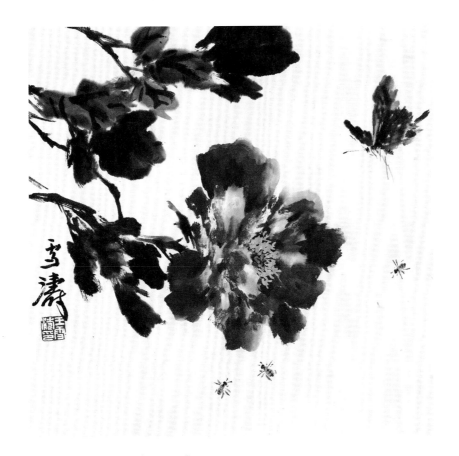

图 1-2-2　牡丹　现代　王雪涛

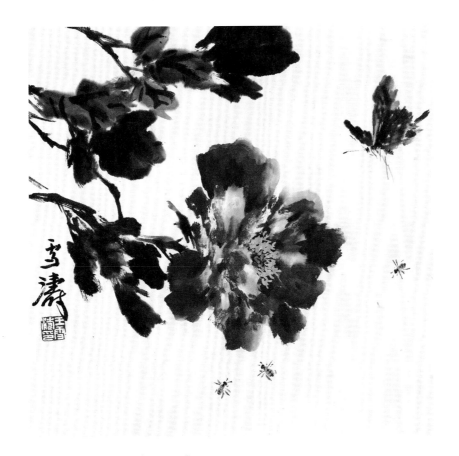

二、形与神

　　形与神一直是中国画创作和欣赏所重视的问题，欣赏中国写意画用自然景物作为标尺是不全面的，追求表现对象的形体准确、逼真，并非写意水墨画的主要使命。写意画贵在得意，它不但要写出对象的外形，更要写出对象的神情，同时也包含着画家自身抒发的强烈意趣。只求形似，不是艺术。如动物和植物的标本挂图，可以画得非常准确，但没有人把它们挂起来欣赏。我们在欣赏中国写意画的时候经常看到画面的景物变形，这也是写意画通常运用的手段。变形犹如文学上的夸张手法，如李白的诗句"飞流直下三千尺"，或平时人们激动时常说的"心要跳出来了"，强烈、新奇，但依然是自然而近情理的。

第三课

花鸟画的工具材料

　　国画工具与材料：笔、墨、纸、砚、颜料、笔帘、笔洗、调色碟子、垫毡、镇尺等。

　　我国发现的两幅两千多年前的帛画，是用毛笔、黑墨画在帛上的。现在有人考证，那时用的毛笔是用木管和兔毛做成的；而墨可能是用天然的石头或者是经过火烧的黑炭制成的。至于帛，是一种半透明的柔软的丝织品。两千多年来，中国画的工具和材料虽由我国勤劳的人民在不断地改进，今天仍然保留着这些种类。所谓的"文房四宝"，就是笔、墨、纸、砚。

一、笔

　　毛笔名称和种类很多，归纳起来不外硬毫、软毫和软硬兼备的兼毫，或称为软性笔、硬性笔、中性笔三大类。

图 1-3-1　软毫

　　软毫笔主要是用羊毛制成的，多用于渲染、着色。它含水量较多，用它打墨底或着色时易于由深到浅将墨或色染匀而不见笔痕，尤其是大面积的渲染、泼墨及画大叶植物等非用羊毫不可。大、中楷羊毫以及各种排笔均属软毫笔。（图 1-3-1）

　　硬毫笔主要是用狼毫做成的，也有用獾毫、豹毫以及貂、鼠、鹿毛做的，但均不如狼毫好用，如工笔白描人物勾线、花鸟画勾挺拔的

叶脉等，均以用狼毫为宜。衣纹、叶筋，大、中、小书画、中、小红毛等均属狼毫笔。（图1-3-2）

兼毫笔是画半工笔半写意画的常用笔，它软硬适度，性能介于软、硬毫之间，刚柔相济，取长补短，能勾能染。这种笔中间用狼毫，外层用羊毫，轻轻落笔用毫尖作画，似狼毫的硬挺和锐利，若稍用力下压，用其腰部或根部则能发挥羊毫的优点。七紫三羊、五紫五羊、三紫七羊，大、中、小白云，均属兼毫笔。（图1-3-3）

图1-3-2　硬毫

图1-3-3　兼毫

二、墨

为了方便起见，平时练笔或外出写生，也可选用质量好的墨汁，但正式作画时，最好还是手研佳墨为好。书画大家们用墨都非常讲究，尤喜用古制旧墨，不过价格昂贵而且不易买到。但胶质过多又有臭味的劣质墨最好不用。

三、纸

中国画最常用的宣纸产于安徽宣城，故名为宣纸。宣纸的主要原料是檀树皮和稻草，经过多道工序制造出来。好的宣纸洁白得像雪一样，厚薄非常均匀，绵软又坚韧，纹理美观大方，着墨牢固，着色也不皱，能长久地收藏，故有"纸寿千年"之说。（图1-3-4）

宣纸有三大类：

1. 生宣。生宣是未上过胶和矾的纸，渗透性大，吃水多，易渗化洇晕，适宜画写意画。生宣中的净皮单宣较好用。在净皮单宣基础上加工而成的纸，叫作特种净皮单宣，其质密软，面光平，用来画画很顺手，既见线，又见墨色。

2. 熟宣。在生宣纸上刷上一层白矾水便制成熟宣。矾有固定性，墨色在纸上不洇，适合画工笔画。

图1-3-4　宣纸

3.半生半熟的宣纸。这种宣纸是在生宣纸上加少量的矾制成。如煮捶宣，适合画半工笔半写意的画。

除宣纸外，还有高丽纸、皮纸、麻纸。皮纸产于浙江等地，物美价廉，便于画出好线条，便于晕染，若用以画云，则层层晕染易制造气氛，不留痕迹，细腻美观。选用皮纸时，可以捏住画纸一角，轻轻抖动纸面，不带声响者为佳。

质优的宣纸应具备如下特色：松而不弛、紧而不实、光而不滑、润而不燥。易见浓淡干湿层次，经揉搓而无损坏。

在工具上，写意画与工笔画最明显的区别便是用纸，用生宣纸作画是写意画发挥艺术特色的很关键因素，因此纸本身质量的优劣直接影响作画效果。

四、砚

图1-3-5　砚台

砚是用于研墨的器具，多为石质，有方形、圆形、长方形等多种形式。砚的品种很多，不仅有实用价值，还有观赏和作为文物的收藏价值，年代久远的古砚价值尤为可观。我国有四大名砚，即端砚、歙砚、洮砚和澄泥砚（图1-3-5）。其他的砚石还有青州的红丝石、柳州的龙壁石，温州、苏州、庐山等地也出产砚石，这些在历史上都有记载。

五、颜料

中国画的颜料可分为矿物色类和植物色类。（图1-3-6）

矿物色也称石色，为天然矿石研磨而成的粉末。使用时放在乳钵中渐渐加胶研磨，加胶要适度，以干后不脱落为佳，胶大则色泽灰暗。矿物颜料具有覆盖性，但大多没有渗化的性能。真石色虽然贵些，但很稳固，不会变色。

图1-3-6　国画颜料

植物色颜料与矿物色颜料性能相反，色彩透明，容易渗化，过去称为草色。

目前中国画所用的颜料多为成品颜料，不需自己研制。苏州姜思序堂国画颜料厂小盒包装的块状和粉末状的颜料，色调都比较纯正。上海、天津、苏州等地生产的锡管装中国画颜料可随用随挤，更加方便。

初学者除常用的笔、墨、纸、砚、颜料要备齐外，还有一些工具是不可少的，如笔帘（用细竹编成长约30厘米的小帘子，便于外出携带毛笔。使用时将笔卷入笔帘内，笔毛不受损坏）、笔洗（瓷制品）、调色碟子（有散碟、梅花碟、梅花盖碟、笼碟等）、垫毡（白毛毡子，用以防止墨水下渗，初学者也可用高丽纸、旧报纸替代）、镇尺（压纸用，质地有铜、木、玉、石等）等。

第四课

写意花鸟画的用笔技法

要用文字来表述写意花鸟画技法的意境和笔情墨趣，本非易事，何况历代各家各派纷纭，又各有自己独特的一套表现手法。笔者所谈的即使有可取之处，也不能代替别人的习惯手法。在倡导推陈出新、标榜独创的今天，我们更要以"古为今用，法为我用"为方针，创造出更多更好的技法，以自己独特的风格来表现新时代花鸟画的新面貌。

从用笔与纸面的角度来分，等于90度的叫中锋，小于或大于90度的叫侧锋；从运笔方向来分，从上向下、从左向右等顺手方向为顺锋，反之为逆锋；从笔尖聚散的状态来分，笔尖聚拢运笔叫聚锋，反之叫散锋；从运笔动作来分，有提、按、顿、挫；从运笔成形来分，有点厾等；从运笔速度来分，有徐、疾等。下面介绍常用的几种笔法：

1. **中锋**（图1-4-1）。中锋亦称正锋，笔锋垂直于纸面，运笔时笔尖保持在线条中间，这样画出的线条厚重圆润，多用于画面中叶脉、花瓣的勾勒以及落款部分。

2. **侧锋**（图1-4-2）。侧锋亦称偏锋，运笔时笔锋侧向一边，凡笔头与画面成不同倾斜角度的，都称为偏锋或侧锋，画出的面较宽，且墨色变化比较丰富。这种锋画出的线一边光一边毛、一边湿一边干、一边浓一边淡，给人以畅快松弛、灵活变化之感。如果笔

图 1-4-1　中锋用笔

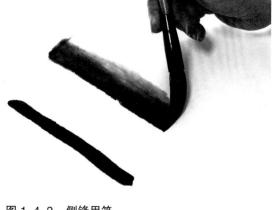

图 1-4-2　侧锋用笔

上水分较少，线条则多飞白，更显潇洒松秀。侧锋是画花、叶等块面的常用笔法，可单独用墨色来画，亦可用数种颜色来画。笔内先含调好的淡色至笔肚，再蘸深色于笔尖，也可先蘸深色再蘸清水来画，每一笔都要有深浅的变化。而使用生纸容易化开，从而产生干、湿、浓、淡的不同效果。（图 1-4-3）

图 1-4-3　中锋、侧锋

3.顺锋（图 1-4-4）。顺锋又叫拖笔，笔杆在前，笔锋在后拖着笔走，运笔方向从左向右、从上向下，这是最顺手的方法。拖笔在作画中常伴有捻转笔杆的动作，线条圆转灵活，画紫藤、葡萄和凌霄花等藤本植物的藤多用此法。

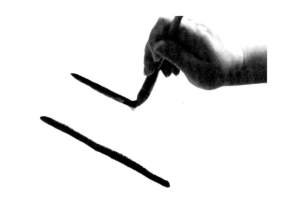

图 1-4-4　顺锋用笔

4. **逆锋**（图1-4-5）。笔杆向外，笔尖向内，笔杆往上逆行运笔或从右向左逆行运笔称逆锋。逆锋运笔阻力增大，笔锋聚散，目的是为了追求用笔的变化，特点是笔力刚硬，力透纸背，但缺少柔劲。画竹枝、兰叶、芦苇和草等都用逆笔，因为这样运笔更有力道，会使所画物象韧而舒展。（图1-4-6）

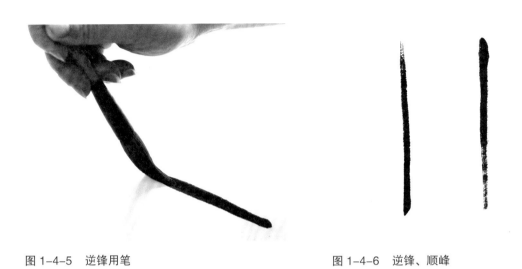

图1-4-5　逆锋用笔　　　　　　　　　　　　　图1-4-6　逆锋、顺峰

5. **聚锋**（图1-4-7）。笔锋收拢，万毫齐力为聚锋。

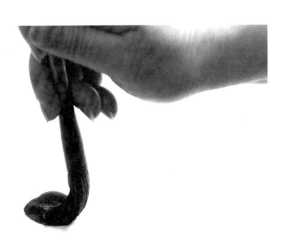

图1-4-7　聚锋用笔

6. **散锋**（图1-4-8）。散锋又叫老笔、破笔、开花笔，即破笔直扫。画老梅杆、苍藤、古柏、峻石等均可用此笔法。如用中锋则全锋按下任其破散，一气呵成，自然苍老。此画法笔头散开，可画出多笔画、飞白效果等。此法还适用于画有花斑的鹰、雕、鸡、鸭等的羽毛，自有蓬松之感，效果较好。（图1-4-9）

图 1-4-8　散锋用笔

图 1-4-9　聚锋、散锋

　　7. 点画。点画也叫"点簇"，可分横点、竖点和圆点。还可以用蘸笔积点的手法，把点变成线或面，用处很广。

　　8. 提按顿挫（图 1-4-10、图 1-4-11）。提是将笔轻轻提起，按即将笔锋按下，顿则是笔停顿在宣纸上，挫是将笔锋卧倒在纸上揉挫。这些动作是为了在运笔的过程中使线条产生丰富的变化。画兰叶运用这样的技法，会使兰叶有转折的感觉。（图 1-4-12）

图 1-4-10　提、按用笔

图 1-4-11　顿、挫用笔

图 1-4-12　提按、顿挫

第五课

写意花鸟画的用墨技法

写意画以墨为主，故有"画道之中，水墨为上"之说，古今名家多有纯以水墨作画者，如墨竹、墨兰、墨荷、墨梅等甚多。水墨能呈现浓、淡、干、湿的变化，加之运用灵巧的笔墨技法，就有百彩并臻之妙，诚为东方绘画之特点。

用墨问题包括两个方面：一是墨色，二是墨法。关于墨色，古代有很多说法。有人称"五墨"：焦、浓、淡、干、湿，有人称"六彩"：黑、白、干、湿、浓、淡。从含水量讲，墨有干、湿之分；从含墨量讲，墨有浓、淡之别。从极浓到极淡，墨色的层次变化十分丰富。同样，从极干到极湿，墨色的层次变化也很多。如果把干湿和浓淡结合起来，交错配合运用，墨色就会产生出无穷的变化。

写意花鸟画常用墨法有以下几种：

1. **积墨法**。先用淡墨打底，干后再加画多遍，要一层比一层浓重，同时做到层次分明、各不相混。运用积墨法时，一定要在前一遍墨色干透后再画下一遍墨。积墨法可用于描绘配景中的山石，呈现出厚重的效果。积墨大多是在生宣纸上表现的，假如需要在熟宣纸或绢上采用积墨法，就要更好地把握，切忌出现脏、滞等问题。

2. **破墨法**。在第一遍墨色未干时，用与第一遍浓度相异的墨色画上去，使墨色产生渗化、融浑的效果，就叫作破墨法。颜色也是一样。我们在徐渭、虚谷、吴昌硕的画中都能见到这种画法，基本上有浓破淡、淡破浓，墨破色、色破墨。所谓"破"，就是在第一次墨或色要干未干时，在上面再画相异的墨或色来形成融合。例如

浓破淡，淡墨画叶，浓墨勾筋，后画破前画；墨破色，先用颜色画叶或花，后用墨去勾勒筋脉。

3. **泼墨法**。所谓"泼墨"即用大笔蘸大量墨，以较快之速度运行纸上，画大写意荷叶、石头等多用此法，但也须有浓淡之变化，始能生动有致。画大泼墨时应注意以下五点：一要用大的长锋平毫。笔大蓄水多，容易画出水墨淋漓之感；笔锋长，墨色变化丰富，能表现出更多的姿态。二是蘸墨时笔根要蘸淡墨，笔锋的一侧或外层蘸浓墨。倘若笔锋的一侧蘸浓墨，则让淡墨的一侧先着纸。外层蘸浓墨的情况下，要不断捻笔杆，以求变化。三是如果水晕不够，可将笔在纸上短暂停留，或加注淡墨。四是一定要将笔上的水墨用到枯干时再蘸墨或水。五是上一遍墨后如果效果不理想，可趁湿补画。

运笔用墨都是花鸟画的基础，要多练习，切莫求快。"初学用笔，规矩为先，不妨迟缓，万勿轻躁。"要到练习中去感觉和体验笔墨的奥妙。

第六课

花鸟画的笔墨及笔顺

写意花鸟画即用简练概括的手法描绘花鸟物象的一种绘画创作和画法。花鸟画概念较宽泛，除了本意花卉和禽鸟之外，还包括畜兽、竹木、蔬果等。中国花鸟画先后经历了三次影响深远的变革：第一次是在宋代画院期间，提倡观察生活，对景写生；第二次是在明末清初，文人画以水墨为尚，不苛求形似，完成了花鸟画大写意的一次突变；第三次是清末民国以来，在吸纳多方面外来因素的基础上，开辟了花鸟画的新境界。在千余年的发展进程中，人们积累了丰富而成熟的花鸟画表现技法，笔简意浓，态随意变，所谓笔尽力不尽，气见笔不见，皆从运笔中得之，留存下大量精美旷世的作品。中国花鸟画体现了时代精神和社会生活，具有以下特征：

1. 立意上，重视真实，注意美与善的观念表达，强调其怡情作用，主张通过花鸟画的创作与欣赏影响人们的志趣、情操与精神生活，表达作者内在的思想与追求。

2. 造型上，人们较喜欢追求花鸟画的"神"似，善于使用概括手法，重视形似而不拘泥于形似，甚至追求"不似之似"与"似与不似之间"，借以表现对象的神采与作者的情怀。

3. 构图上，突出主体，大胆剪裁，讲求布局中的虚实对比与顾盼呼应，把能发挥画意的诗句文句，用与画风相协调的书法书写于画中适当的位置，辅以印章，形成一种以画为主的综合艺术。

4. 画法上，写意花鸟画笔墨更加简练，更具有意念性、线条精准性，技法的运用上也更丰富。所谓写意，其特点是强调以"以意为之"为主导来表达物象。面对事物的复杂状态，不被其具体形态所束缚，而能把握事物的本质精神和情感上的表达。

笔者在参评苏州大市学科带头人时，带领 40 余位同学在短短 40 分钟内完成了花鸟画常识的学习，探究了多幅作品的笔墨和笔顺，顺利让学生读懂花鸟画起笔至最后一笔，并在 20 分钟内完成了一次大师作品的临摹，几乎每位同学临摹的作品都不一样，效果让专家和同行老师大为惊叹。学生出色的表现离不开每个学期四节国画课的学习，为此笔者同样在吴江、宿迁等地开设"笔情墨意抒胸臆"花鸟画一课，亦获得很好的效果。现将教授国画课的心得总结如下。

一、借植物寓品格

画写意花卉蔬果时，常常在醋畅淋漓的笔墨效果中直抒胸臆，寄寓画家的情感、志趣。正是这种托物言志、借物抒情的表现特点，使作品的内涵、意蕴和情趣远远超过了画面本身的内容。文人亦喜欢将植物人格化、拟人化，梅、兰、竹、菊合称为"四君子"，松、竹、梅被称为"岁寒三友"，由此这些植物便具有了人格化特征，如坚韧、清逸、虚心、劲节、傲寒等。笔墨寓意和习性的这一改变，标志着水墨写意花鸟画派真正进入了文人画的审美范畴。自宋元以来"四君子"等就成为画中常见的题材，画家通过它们抒发自己的感受。南宋郑思肖写无根兰以寄托国土沦丧之痛，元代画家王冕以水墨梅花抒写清高孤傲之情。此外荷花的"出淤泥而不染"、水仙的高洁脱俗……都是画家们乐于表达的主题。八大山人和石涛代表着这一画派的最高成就。石涛花卉画法虽也属大写意，但所抒发的情调却无亡国后的悲凉寂寞，丰腴俊爽的笔墨、清新奔放的才调、天真烂漫的氛围，洋溢着对生活的向往和憧憬，与八大的虚幻心境形成显著的对照。

二、笔墨情趣

写意花鸟画的用笔技法和线条效果至关重要，是画作的灵魂，要尽量做到华润、松活、自如、灵变、沉着、洒脱、挺拔，要有变化而不刻板。写意花鸟的核心和特点在于用看似简单的线条、颜色来构建意象，通过墨色的浓淡、线条的曲张，以及空间的变化来营造意境、表达感情。中国绘画以笔墨为主，笔墨是写意花鸟画最重要的表现语言，也是表现物象与表达作者情感的基本语汇。写意花鸟画的基本功是笔墨技法的练习，要掌握笔墨的基本技法。要有笔有墨，使原本黑色的墨通过浓淡层次，与画幅的留白相对比，达到艺术表现的效果。

花鸟画运笔技法大致有中锋、侧锋、逆锋，震笔、顺笔等。中锋运笔时笔锋尖端藏在笔痕中间，要求落笔中正，不偏不倚，用笔要圆劲而有韧力；侧锋运笔时笔尖偏在一边，墨线往往一边齐、一边毛，可用来描写颜色变化较大的花卉和叶子、石头等；逆锋多是改变正常的运笔方向，以增加笔触的苍浑感，例如根据程式，兰花的叶子就是逆锋起笔；震笔是中锋落笔，是在震动中运行，勾勒花叶可避免线条的刻板，并增加涩拙的趣味；凡是按照自然书写习惯顺序行笔的，都叫顺笔，顺笔多用于出枝、画叶脉等。

画花鸟画时，破墨法和侧锋技法的运用到位能使画面增色不少。破墨法是在第一遍墨色未干时，用与第一遍浓度相异的墨色画上去，使墨色产生渗化、掩映的效果。先在这节课画的作品中，列举出画枇杷、菊花、荷花等叶子是先用淡墨来画，在墨迹未干时再用浓墨勾勒叶脉，以使不同的墨色相互渗透。然后提问：先画淡色后画浓色叫浓破淡，反之为淡破浓，

请问所举作品中哪里可以看出淡破浓？比如先用浓墨勾勒，再用淡墨去染的荸荠等。这些是墨与墨之间渗透，那墨与色之间又如何渗透？这时让学生探究笋的画法，是先染色，还是先用墨勾线？显然是先用墨勾勒，再去染色。知道用笔的先后顺序回答起来就非常容易，知道如果先去染色可能会出现什么问题。这样在不知不觉中学生已能初步掌握用笔顺序。看到萝卜的叶子，几乎每位同学都可以回答出先用色画叶子，然后用墨勾勒，先后关系弄懂后自然就能弄懂墨破色技法。

还是给出同样的蔬果作品，给出"枯笔皴擦、湿笔晕染、侧锋用笔、中锋勾勒"四种技法，让学生探究作品中哪些地方运用了这些技法。学生会发现画国画用水很重要，墨色干了会有飞白的效果，湿笔有淋漓的效果，侧锋能体现出一笔下去有多种墨色，而中锋勾勒需要腕力等。学生兴趣越来越浓，也觉得中国画并不难学了。

三、主宾关系

临摹一直是中国画课堂教学的主要手段，课堂上，让学生临摹一幅国画作品，他们往往会感到无从下手。当然国画课堂教学不可能像专业教学那样，有较充裕的实践时间循序渐进地从临摹到写生。那么教师如何在有限的课堂教学时间中处理好临摹与创作的问题呢？以下几点供参考：有选择地优化教学内容，避免临摹陷入现成的套路。教师要善于灵活地、创造性地使用教材，越是初学者越不宜一味地埋头临摹，要避免从用笔、造型直到章法进入完全现成的套路。根据自己的感受去临摹，实际上就是一个再创作的过程，我们没有任何理由让每一个人的临摹作品和原作一模一样。教师在临摹教学时可以对学生提一些要求，例如在江苏凤凰儿童出版社出版的《美术》八年级下册"笔情墨意抒胸臆"一课教学中，组织临摹大师的蔬果作品，我要求学生可以自由组织画面，也可以在画面中加入自己想画的蔬果。教师要注意学生创作能力的培养，在教学中尽可能为学生提供写生的机会，在观察、分析、思考的基础上，让学生自由地去探索、发现表现方法，变临摹学技法为探究创技法。

在画法上，花鸟画的描绘对象较山水画更具体细微，又比人物画更丰富，写意花鸟画的笔墨则更加简练，更具有程序性与不可更易性。想学画中国画，自然要懂作品的笔顺，了解画家如何起笔，先画什么，后画什么。此时我会列举一些作品，用影视中主角与配角的关系来比譬画面中物体的主宾关系，或者简单地说整体较大的物体先画，然后画上一些配角。菊花与枇杷、萝卜与青菜，哪个先画，学生都可以准确判断出来。接着我会给一个大萝卜和三个笋，此时较难判断，因为萝卜大、笋小，不过三个笋在前面。给学生一分钟时间讨论，并讲出理由。有同学分析出三个笋的总体面积比一个萝卜大，看整体还是笋大萝卜小，笋先画。三个笋，有前有后，那么画笋的顺序又如何安排？学生此时的感觉都是正确的，最前面的笋先画，紧挨着的接着画，最后面的最后画。

我们尽量选择画面中的主体，因为主体物是要重点刻画的，也是要突出表现的，故把主体物作为参照，是起形阶段的不二之选。也就是说，只有主体比例确定下来，其他物象才好拟定。花鸟画尤其是蔬果作品，还是很好区分内容中主宾关系的。一般先画的是画面中的主角，把它放在最想放的位置。

四、寻找第一笔

初学者看到自己喜欢的花鸟画总是爱不释手，有种想临摹的冲动，可看到画面众多线条就如对一团乱麻了，无任何头绪，更无从下手。在2018年苏州大市美术学科带头人评选汇报课中，我先让学生分出画面的主宾关系，然后在主要物象中再寻找第一笔，大多数学生不太出错。接着我给出画面只有一种物象的作品——牵牛花，举了一个特殊的例子，分析花和叶谁先画。这时聪明的学生就发现，把花和叶分开，就有主宾的关系了，然后再从墨色看出在一起的三组叶子有浓淡变化，接着学生会准确地说出第一笔在哪里。我又给出难度大一点的画面，画面上只有三只春笋，我会问先画哪一只，他们知道是最前面无遮挡的一只。我接着又问，是从根部开始画还是尖部，为什么？其实学国画可以从试错开始，当你不动脑筋按照自己的思路走时，也许会发现无法继续走下去，那就得换一种方法。让学生从开始就养成一种好习惯，临摹花鸟画便很容易上手。

当我再给出更复杂的花鸟画作品时，学生基本可以从物象的前后关系、遮挡与被遮挡关系、大小比例关系、墨色深浅等方面准确判断出第一笔在哪里，然后是第二、第三、第四笔，直到最后一笔。也有学生提出：非要按老师说的顺序作画吗？面对这样的问题，可以让同学们一起思考这样的步骤会不会有问题，会在哪个环节出问题。当然画面上很多地方有补笔，也是画家结合画面的布局进行的，点、勾等用笔随意性都较强。

当你看到一幅花鸟画，不再无从下手，而是能"背"出画面的笔顺时，就基本可以顺利完成临摹了；能背的笔顺越多，落笔越会轻松自然，越会有更多的笔墨情趣融入纸中。

学生从小学习书法的比学习国画的多，往往形成一种用笔定式，即中锋用笔，顺笔较多，侧锋往往不会用。可以用这样的方法：先用水调墨，淡墨调至笔肚，然后笔尖蘸浓墨，笔垂直握在手中数五秒，再放倒落笔，让学生观察效果；用花青调墨调水至笔肚，笔尖蘸浓墨，笔垂直握在手中数五秒，再放倒落笔画叶子，让学生再观察效果，学生会惊叹原来墨色变化一笔就可以完成，太奇妙了。这样的用墨用色会让学生印象更深刻。

中国绘画历来重视用笔，谢赫"六法"将"骨法用笔"放在第二位，可见其重要性。郭若虚提出了具体用笔的三种毛病：板、刻、结，具有很强的实践意义。画有三种毛病，全部是用笔的问题，分别为板、刻、结。板者，用笔无力，线条平扁，不够浑圆。刻者，运笔犹豫，心手相违，勾画之际，妄生突兀。结者，行笔欲行不行，当散不散，无法流畅。绘画特别忌讳画得面面俱到，特别慎微仔细而巧密外露。所以，绘画不怕不够巧密完备，而怕过于巧密、过于完备。既然明白作画不能面面俱到，应该有所取舍，那又何必画得过于完备！

写意蔬果画法

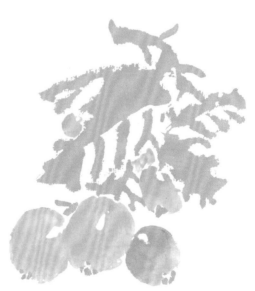

第一课

枇杷的画法

枇杷（图 2-1-1），别名卢橘、金丸、芦枝，属蔷薇科。枇杷叶子大且长，厚且有茸毛，呈长椭圆形，状若琵琶。枇杷与大部分果树不同，在秋或初冬开花，果子在春至初夏成熟，比其他水果都早，因此被称为"果木中独具四时之气者"。枇杷花为白色或淡黄色，有五个花瓣，直径约 2 厘米，以五至十朵成一束。

国画枇杷作品是花果画中极富田园寓意的，画中枇杷颗颗硕大饱满，颜色金黄，寓意果实累累，有着丰硕的收获。

图 2-1-1　枇杷

本课主要笔墨技法：用侧锋画叶片、果实，用中锋画叶脉，用逆锋画叶柄，用顺锋画梗部；画果脐与果实用墨破色技法，画叶脉与叶用浓破淡等技法。

主要用色：藤黄、赭石、三绿、朱砂、墨。

绘画步骤：（图2-1-2）

1. 用兼毫调藤黄、赭石，切忌不要太匀，侧锋画果实，落第一笔时笔尖朝右上往左下运行，留出高光的位置不画，笔肚往右下运行。第二笔用同样的方法画出另一侧的圆弧，注意方向的变化。

2. 当果实要干未干时，点上果脐，画出果梗。

3. 枇杷叶子比竹叶还要长和硬，可用兼毫调出淡墨，笔尖蘸浓墨，侧锋画出。宜从叶尖部分画起，落笔要干脆，运笔速度要快，要干未干时画出叶脉。叶脉线要直，要密一点，再在叶子的边缘点上小墨点。

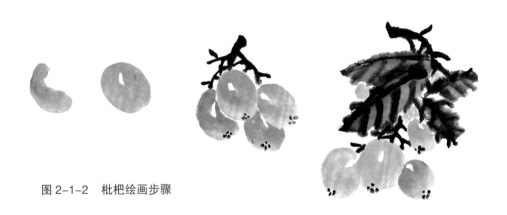

图2-1-2　枇杷绘画步骤

完成作品步骤：（图2-1-3）

1. 用兼毫调出淡墨，笔尖蘸浓墨，侧锋画出一组枇杷叶子，叶子要干未干时画上叶脉，边缘点墨点。

2. 从两叶中间空隙处开始画枇杷，从右向左画两排，记住不能所有的枇杷都整齐排列，要有遮挡和被遮挡的感觉，注意洒落要自然。

3. 用硬毫调墨从右向左逆锋画出枇杷的柄，再顺锋画果梗连接果柄，要画得自然。一般果梗要多画一些，表明这里曾经有果实，被鸟吃了，或者成熟了自己掉落等意思。

4. 点果脐。果脐在梗的延长线上，一般用四笔完成，要看角度，点的时候也要注意变化。

5. 最后要补充画面，用另一串未完全长熟的枇杷来丰富画面。因为被遮挡，所以不用细致刻画，用色用墨都要灰点、淡点。

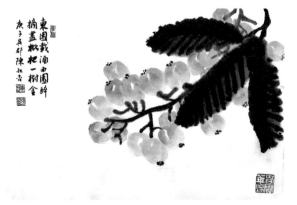

图2-1-3　摘尽枇杷一树金

第二课

葡萄的画法

葡萄（图2-2-1）属葡萄科，为木质藤本植物。小枝圆柱形，有纵棱纹，无毛或有稀疏绒毛，叶卵圆形，花序呈圆锥形，密集或疏散，基部分枝发达，果实呈球形或椭圆形。

图2-2-1　葡萄

葡萄自古就是文人画家们吟咏描绘的对象，葡萄题材的作品代表着吉祥喜庆，葡萄本身又多籽，有着人丁兴旺、多子多福的美好寓意。

本课主要笔墨技法：侧锋画叶子、果实，中锋画叶脉，顺锋画藤蔓。画叶脉与叶采用浓破淡技法，画果脐与果实采用墨破色等技法。

主要用色：酞菁蓝、曙红、墨。

叶子绘画步骤：（图2-2-2）

用兼毫调淡墨，笔尖蘸浓墨，侧锋画出叶子的第一笔，笔尖朝外从上向下运笔；第二笔从下向上；第三、第四笔蘸浓墨自上向下，运笔速度要快；第五笔用淡墨，笔自外向内。叶子要干未干时，用硬毫蘸浓墨中锋勾勒叶脉。

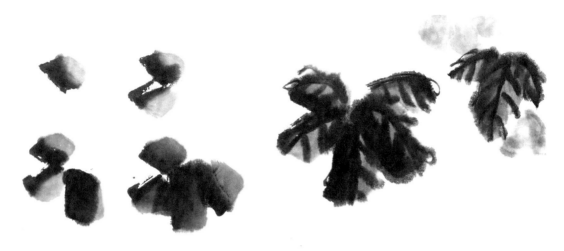

图 2-2-2　葡萄叶子绘画步骤

葡萄绘画步骤：（图 2-2-3）
用兼毫调酞菁蓝与曙红，加适量的水，笔尖朝外向底部画圆弧，第二笔笔尖朝外向顶部画圆弧，要留有高光。多画几颗葡萄，注意葡萄果实的前后及遮挡与被遮挡的关系，一般后面看不全的葡萄颜色较深。用浓墨画梗，最后点上果脐，注意方向变化。

图 2-2-3　葡萄绘画步骤

完成作品步骤：（图 2-2-4）

1. 用侧锋调淡墨，笔尖蘸浓墨画出四组叶子，注意方向的变化及叶子的浓淡变化，布局时注意疏密变化。墨色要干未干时用浓墨画出叶脉，用笔要肯定、自然。

2. 用酞菁蓝和曙红调出紫色，两种颜色或多或少便能调出成熟度不一样的葡萄的色调，画时注意留出空白，然后用浓墨点出果脐，注意果脐方向的变化。排列葡萄时注意葡萄的前后及疏密变化，在中间空白处画上葡萄的梗。花鸟画讲究笔墨情趣及意境，留几处不画葡萄的梗，仿佛小鸟刚刚来啄食过。

3. 用硬毫调墨顺锋画藤蔓，起笔画老藤，笔中不要有太多水。枯笔画老藤，手腕要灵活，注意藤之间的缠绕、浓淡、粗细及方向的变化。

4. 画完后，观察画面，补远处的葡萄及新长出的嫩叶，藤蔓处用墨点来均衡，让画面丰满。

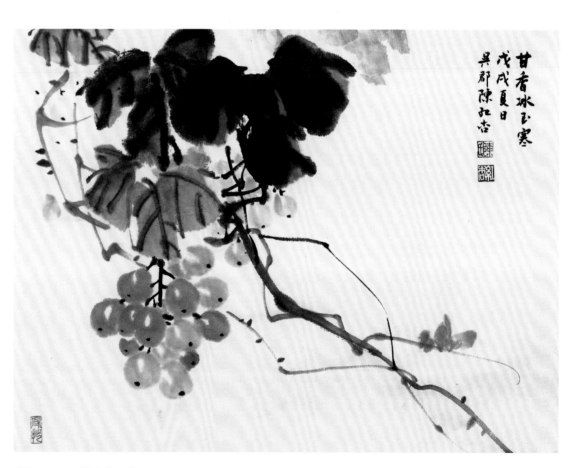

图 2-2-4　甘香冰玉寒

第三课

柿子的画法

柿子（图2-3-1）属柿科，多年生落叶果树，原产我国。落叶大乔木，上部冬芽先端钝落，小枝密被褐色毛。叶阔呈椭圆形，表面深绿色，有光泽，入秋部分叶变红，叶痕大，红棕色，维管束痕呈凹入状。果实形状较多，如球形、扁桃、方形、近似锥形等，一般入画的多为盘柿。

图2-3-1　柿子

从古代开始，人们就特别中意吉祥美好的事物。如今这也是每个人的心愿，大家都希望生活事业顺利，吉祥如意。柿子，多取其谐音，象征着事事如意，生活有滋有味。

本课主要笔墨技法：侧锋画叶子、果实，中锋画枝干、叶脉、叶柄。叶脉与叶、柿子的果蒂与果分别用浓破淡、墨破色等技法。

主要用色：大红、朱砂、墨。

盘柿绘画步骤：（图2-3-2）

图 2-3-2　盘柿绘画步骤

1. 用兼毫调朱砂加水至笔肚，笔尖蘸大红，作点状；再点右侧，笔尖朝左上方作点状；第三笔笔尖朝内侧，笔肚从上向左下运行；第四笔笔尖朝内侧，笔肚从上向右下运行；调大红从左至右画出盘柿下面一层；在柿子中心部位用墨点果脐，侧面底部画梗。注意果脐和果梗的位置，切忌画反和方向太偏。

2. 用兼毫调出淡墨至笔肚，笔尖蘸浓墨，从叶子梗部画向叶尖，收笔时注意笔慢慢离开纸面，保证叶子末端比较尖，再用浓墨勾出叶脉，切忌两边对称，画得拘谨。

完成作品步骤：

1. 先用学过的技法画出三只柿子，注意柿子的方向及疏密。（图 2-3-3）

2. 侧锋画出四组叶子，注意组合与疏密。（图 2-3-4）

3. 趁叶子要干未干时，用浓墨勾出叶脉，注意叶子的方向要有变化，浓淡也要有变化。（图 2-3-5）

4. 中锋勾出树枝，注意粗细变化，从纸的顶部勾勒至纸的下部。树枝间不要有标准的十字造型，注意疏密变化。（图 2-3-6）

5. 画出叶子后面的柿子，用淡墨补充小叶子，用墨点点树枝，调整画面。可以在叶子上用三青甩出些点丰富画面。（图 2-3-7）

6. 落款、盖章。（图 2-3-8）

图 2-3-3　步骤 1

图 2-3-4　步骤 2

图 2-3-5　步骤 3

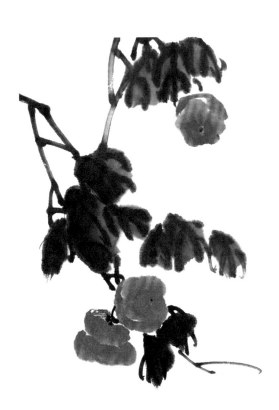

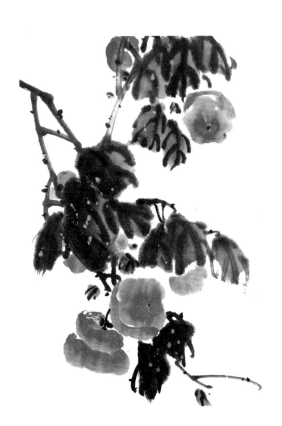

图 2-3-6　步骤 4

图 2-3-7　步骤 5

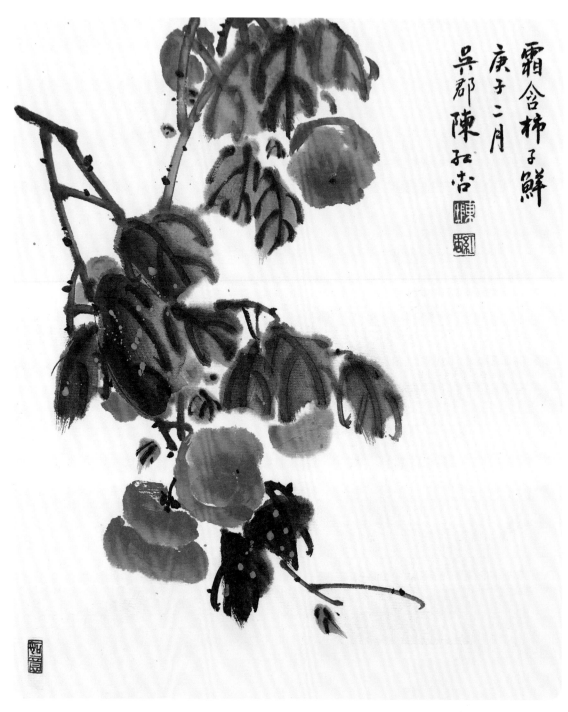

霜含柿子鲜
庚子二月
吴郡陳孤古

图 2-3-8　霜含柿子鲜

第四课

葫芦的画法

葫芦（图2-4-1）为葫芦属植物，一年生攀缘草本，有软毛，夏秋开白色花，雌雄同株。葫芦的藤可达15米长，果子从10厘米至1米不等，最重的可达1千克。

图2-4-1　葫芦

葫芦有各种栽培类型，藤蔓的长短，叶片、花朵的大小，果实的大小形状各不相同。果有棒状、瓢状、海豚状、壶状等，类型的名称亦视果形而定。

葫芦嘴小肚大，色黄如金，谐音"福禄"，自古以来就是招财纳福的吉祥之物，因此成了画家钟爱的题材之一。民间有谚语"厝内一粒瓠，家内才会富"，意思就是说，家家户户至少摆放一个葫芦，才能够招财致富。

本课主要笔墨技法：侧锋画叶子、果实，中锋画嫩枝干、叶脉、叶柄，顺笔画葫芦的藤蔓。画叶脉与叶、葫芦的果蒂与果分别用浓破淡、墨破色等技法。

主要用色：赭石、藤黄、墨。

叶、藤绘画步骤：（图2-4-2）

1. 用兼毫调淡墨至笔肚，笔尖蘸浓墨，侧锋画叶，逆时针方向运行，画出三笔，然后蘸浓墨左右两个方向各补一笔。因为透视的关系，最上端两瓣看上去较小。

2. 叶子要干未干时，从叶子梗部开始用中锋画叶筋至叶尖，然后是两边，切记不要画得对称，不能有鱼骨头的感觉。每瓣叶子上的叶脉，笔墨不要相同，叶脉要有浓有淡、有密有疏，才会有虚实。多画几组叶子尝试，注意叶子的方向、遮挡与被遮挡、明暗关系等。

3. 藤蔓用硬毫或勾线笔完成，顺锋拖笔，手腕要灵活。藤蔓上点墨点可打破原有的不均衡，又可以丰富画面。

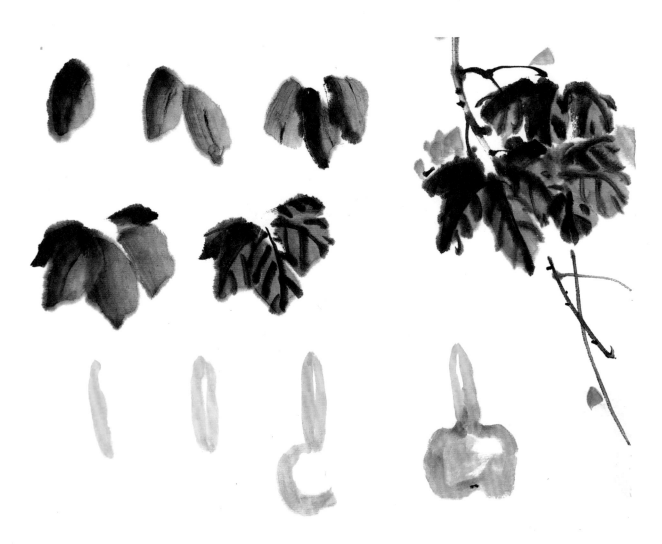

图2-4-2　叶、藤及葫芦绘画步骤

葫芦绘画步骤：（图2-4-2）

1. 用兼毫调藤黄与赭石，侧锋用笔，先画葫芦的上端左侧，略带点弧状，留出高光的位置，然后画上端右侧。

2. 用兼毫调藤黄与赭石，继续画葫芦下半鼓起部分。逆时针用笔，然后顺时针用笔画出葫芦下半部分的右侧，毛笔笔尖此刻已炸开，不用调整，直接用枯笔画出葫芦的高光。葫芦不能画得太圆，左右不能太对称，注意留白。

3. 最后在葫芦底部凹进去的位置点上果脐。

完成作品步骤：（图2-4-3）

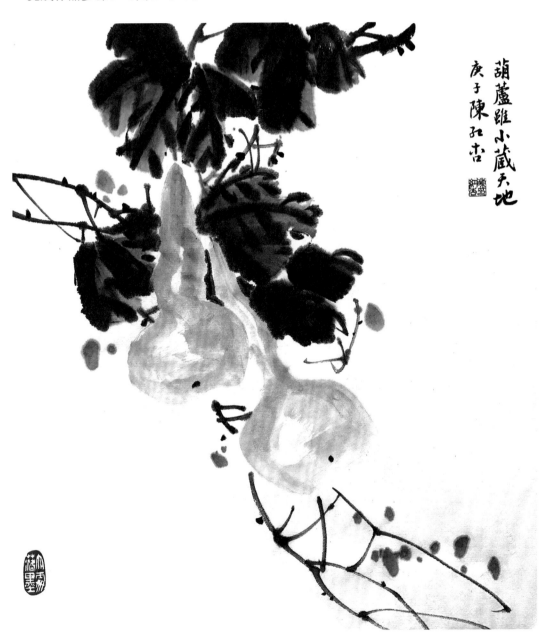

图2-4-3　葫芦虽小藏天地

1. 用兼毫调墨，侧锋画出两组叶子，主要方向不要一致。叶子因为透视，可以是五笔完成，也可以是三笔甚至两笔完成，用笔要灵活。叶子要干未干时用浓墨画上叶脉。（图2-4-4）

2. 在叶子下方用兼毫调赭石和藤黄，侧锋画上两只葫芦，注意留出高光，葫芦两侧不要太对称，要有前后遮挡和被遮挡的感觉，记得用墨点上果脐。（图2-4-5）

3. 在葫芦两侧补画些叶子（图2-4-6），注意叶子方向不要一致，有正面和侧面的不同。画出藤蔓，线条要自然流畅，注意粗细变化，藤蔓之间的缠绕要有疏密变化，手腕要灵活，运笔要有快慢节奏。（图2-4-7）

4. 落款、盖章。（图2-4-3）

图 2-4-4　步骤 1

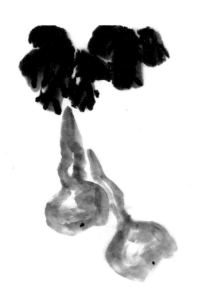

图 2-4-5　步骤 2

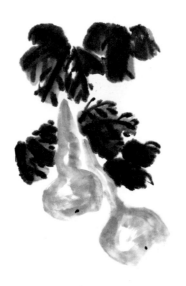

图 2-4-6　步骤 3

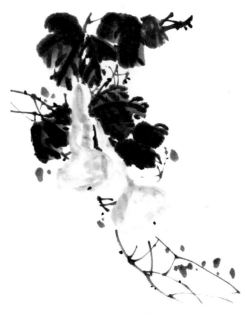

图 2-4-7　步骤 4

第五课

大白菜的画法

大白菜（图2-5-1）又称结球白菜、包心白菜、黄芽白，原产中国。基生叶，多数为倒卵状长圆形、宽倒卵形等，长30~60厘米。顶端圆钝，边缘皱缩，呈波状，有时具有不明显齿状。中脉呈白色，很宽，多数有粗壮侧脉。

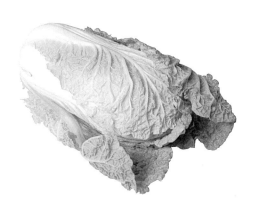

图 2-5-1　大白菜之一

白菜是人们生活中不可缺少的一种重要蔬菜，味道鲜美可口，营养丰富，素有"菜中之王"的美誉，为广大人民所喜爱。

白菜鲜亮、饱满、水灵，菜帮与菜叶间白绿搭配（图2-5-2），互映互衬，纹理脉络，温润如玉。叶子脉络清晰、灵活生动，更似一枚枚钱币，具有财源滚滚之意。画作以白菜为题材，谐音"百财"，具有吉祥多财、清清白白之意。

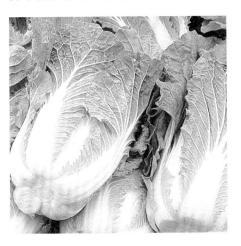

图 2-5-2　大白菜之二

本课主要笔墨技法：逆锋画菜白，侧锋、散锋画菜叶、菜根，中锋、顺锋画叶脉及根须，叶脉与叶体现浓破淡技法。

主要用色：墨。

完成作品步骤：（图2-5-3）

1. 用兼毫调墨逆锋画菜白，从中间一瓣开始，然后是右侧一瓣，接着是左侧一瓣。（图2-5-4）

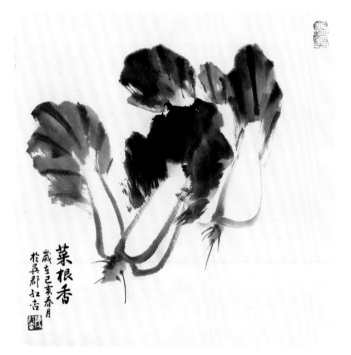

图2-5-3　菜根香

图2-5-4　步骤1

2. 用兼毫调墨加水，笔尖蘸浓墨，侧锋画菜叶。从叶子的左侧开始沿顺时针方向画，一气呵成，笔锋不必太收拢，散锋更能表现出墨色变化。（图2-5-5）

3. 用兼毫调墨多加水，用同样的方法画出另一处叶子。（图2-5-5）

4. 用兼毫调浓墨，中锋、顺锋勾勒菜叶的筋脉，整体呈内收外放之势。（图2-5-6）

5. 用同样的笔和方法画出远处的大白菜，整体墨色略淡些。（图2-5-6）

6. 落款、盖章。（图2-5-3）

图2-5-5　步骤2

图2-5-6　步骤3

第六课

丝瓜的画法

丝瓜（图2-6-1）属葫芦科一年生攀缘藤本，茎、枝粗糙，有棱沟，被微柔毛。卷须稍粗壮，被短柔毛，通常2~4歧。叶柄粗糙，近无毛；叶片三角形或近圆形，裂片三角形上面深绿色，粗糙，有疣点，下面浅绿色。果实圆柱状，直或稍弯，表面平滑，通常有深色纵条纹。

图2-6-1　丝瓜

夏末初秋，丝瓜架上碧碧绿绿、长长短短的丝瓜垂挂在浓浓的绿荫里，丝瓜尾还开出朵朵小黄花，与绿叶相映成趣，惹人喜爱。所以，很多国画名家喜欢画丝瓜，不仅因为它好入画，适宜水墨表现，更在于它负载着一片浓浓的田园生趣，寄托着画家的思乡之情。

本课主要笔墨技法：侧锋画丝瓜叶，中锋画丝瓜、丝瓜上的纹理，顺锋拖笔画藤蔓。叶脉与叶体现浓破淡、丝瓜与丝瓜纹理体现墨破色等技法。注意侧锋中色彩的过渡及枯笔的运用。

主要用色：三绿、朱磦、酞菁蓝、藤黄、墨。

丝瓜绘画步骤：（图 2-6-2）

1. 用兼毫调酞菁蓝、藤黄、三绿，中锋画丝瓜，三笔表达丝瓜的立体感觉，每笔之间留一些空隙，表示丝瓜的高光部分。

2. 用兼毫调藤黄、笔尖蘸朱磦，侧锋画丝瓜花，用勾线笔调墨加水，勾勒丝瓜上的茎脉，再用勾线笔调朱磦勾丝瓜花上的茎脉。

图 2-6-2　丝瓜、丝瓜花苞、丝瓜花和丝瓜叶的绘画步骤

丝瓜花苞绘画步骤：（图 2-6-2）

1. 用兼毫调藤黄至笔肚，用笔尖调酞菁蓝、三绿，侧锋按压长点左右两笔呈花苞。

2. 用勾线笔调藤黄、酞菁蓝、墨，勾画出花托，花托呈圆形，注意透视。

3. 用硬毫笔调藤黄、酞菁蓝、墨，顺势勾画出藤蔓。

丝瓜花绘画步骤：（图 2-6-2）

1. 用兼毫调藤黄至笔肚，笔尖调朱磦，侧锋摆五笔呈圆形。注意观察用笔的方向。

2. 用硬毫调藤黄、酞菁蓝、墨画出花托并勾勒藤蔓。

3. 用勾线笔调朱磦勾出花上的茎脉，注意花瓣的外侧较大、内侧较小，所以勾线时要外松内紧。

丝瓜叶绘画步骤：（图 2-6-2）

1. 用兼毫调淡墨至笔肚，笔尖蘸浓墨，侧锋，从内向外逆时针运笔，五笔画出丝瓜叶。

2. 用硬毫调浓墨，画出叶子的叶脉，注意用笔随意自然，两侧切忌对称。

完成作品步骤：（图 2-6-3）

1. 用兼毫调墨加水至笔肚，笔尖蘸浓墨，画出三组叶子，不要每片叶子用笔都一样多，注意叶子的角度。

2. 用兼毫调淡墨画出下面两组叶子，墨要干未干时，勾勒所有叶子的叶脉，注意用墨的深浅。

3. 用兼毫调藤黄、三绿、酞菁蓝画丝瓜，一般用三笔画成一条丝瓜，每笔之间留有空隙。用兼毫调藤黄至笔肚，用笔尖调朱磦画丝瓜花。用淡墨勾丝瓜上的茎脉，然后用朱磦勾丝瓜花上的茎脉。

4. 用兼毫调藤黄至笔肚，笔尖调朱磦在叶子下方画丝瓜花，用朱磦勾丝瓜花上的茎脉；调藤黄至笔肚，笔尖调酞菁蓝、三绿，作长点画一组花

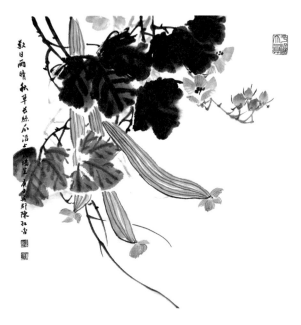

图 2-6-3 丝瓜沿上瓦墙生

苞，用勾线笔调藤黄、酞菁蓝、淡墨勾画花托，用硬毫调藤黄、酞菁蓝、淡墨顺锋拖笔勾出藤蔓。

5. 用浓墨顺锋勾出藤蔓，用笔要流畅，注意藤蔓之间的缠绕。可以画几处藤蔓，并注意用墨的深浅。

6. 最后一步为调整，看自己的画面，可以用丝瓜花或小叶子来作补充，最后点墨点来均衡画面。

7. 落款、盖章。姓名章在落款的下方，可以是姓氏和名字各一枚，朱文与白文两种。在姓名章的斜对角盖闲章，有时也会在闲章下方再盖一枚，视情况而定。

第三章

写意花卉画法

第一课

兰花的画法

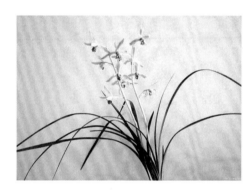

图 3-1-1　兰花

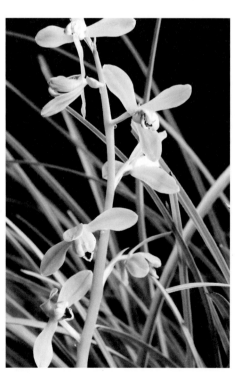

图 3-1-2　中国兰

兰花（图 3-1-1）为附生或地生草本，有叶数枚或更多，通常生于假鳞茎基部或下部节上，呈带状或罕有的倒披针形、狭椭圆形等，基部一般有宽阔的鞘并围抱假鳞茎，有关节。总状花序具数花或更多，颜色有白、纯白、白绿、黄绿、淡黄等。

惠兰即通常所指的"中国兰"（图 3-1-2），没有醒目的艳态，没有硕大的花、叶，却具有质朴文静、淡雅高洁的气质，很符合东方人的审美标准。中国人历来把兰花看作是高洁典雅的象征，并与"梅""竹""菊"并列，合称"四君子"。通常以"兰章"喻诗文之美，以"兰交"喻友谊之真，也有借兰来表达纯洁爱情的。1985 年 5 月兰花被评为中国十大名花之一。

本课主要笔墨技法：逆锋画兰叶，顺锋、逆笔画兰花，点花蕊用浓破淡技法。注意墨色叶深花浅，画叶主要练习用笔的提按及转折。

主要用色：墨。

兰叶绘画步骤：（图 3-1-3）

1. 用硬毫调浓墨逆锋从兰叶根部开始画起，一直画到兰叶梢部，顿—按—提—按—出。叶子细的部分为叶子的转折，用笔提，让笔离

开纸面多点，画叶子粗的部分笔在纸面要有按压动作。画兰花，七分画叶，三分画花，画叶对于画面来讲很重要。练习叶子的画法，主要是练习用笔的提按。

2. 一笔长，二笔短，三笔穿凤眼，四笔、五笔是补笔。这是用最少的笔墨画出兰叶丛生穿插的效果。兰叶根部较聚拢，叶梢部舒展。无论画水平线或垂直线，都不能找出两片一样高或在一条垂直线上的叶子，这样呈现的叶子生长得更自然。

图 3-1-3　兰叶绘画步骤

兰花绘画步骤：（图 3-1-4）

1. 用硬毫调淡墨，顺锋从兰花尖部开始画至花的底部。画兰花与兰叶用笔方向相反，所以有些方向的花瓣会用逆笔完成。蕙兰的花可以用淡墨画，内部未完全打开的花瓣一般画两片，像双手合拢，外侧可以画三笔。落笔有尖—按—收，符合兰花的特征，兰花的姿态一定要画好。

2. 蕙兰的茎较粗，四周错生兰花，花茎从叶子根部出。可以逆笔画茎。

3. 用浓墨为每朵花点花蕊，花蕊造型多呈品字形。

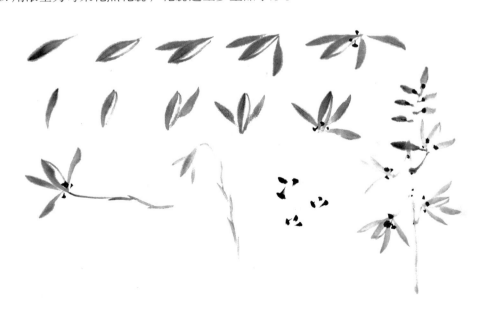

图 3-1-4　兰花绘画步骤

完成作品步骤：

1. 用硬毫调浓墨，逆锋从根部起画至叶尖，第一笔往往最舒展，叶形修长好看，有转折。

2. 第二笔短些，与第一笔相交成一只凤眼，记得眼不要太大，第二片叶子无须有转折。

3. 第三笔穿凤眼交于第二笔。（图3-1-5）

4. 一笔长，二笔短，三笔穿凤眼，依照这样的口诀多画几组兰叶。墨色要有浓淡，浓墨表示老叶子，淡墨表示新叶子。（图3-1-6）

5. 将硬毫洗洗再调淡墨，从兰花的尖部开始画起，多画几组，注意蕙兰生长的方向是对生，花头也要多些方向才有姿态，花茎的稍部可以画几朵没有开放的花苞。（图3-1-7）

6. 画出中间的花茎，连接两侧的兰花。（图3-1-8）

7. 点花蕊一般用三四笔，多作"品"字形，又像草书"下"字的写法。（图3-1-9）

8. 用淡墨在根部点乩几笔，表示泥土，又可以均衡画面。最后落款盖章。（图3-1-10）

图3-1-5　步骤1

图3-1-6　步骤2

图3-1-7　步骤3

图3-1-8　步骤4

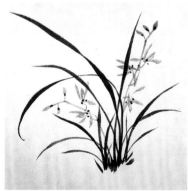

图3-1-9　步骤5

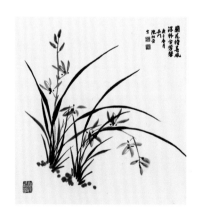

图3-1-10　步骤6

第二课

牵牛花的画法

牵牛花为一年生缠绕草本（图3-2-1），花形酷似喇叭状，因此有些地方称作喇叭花。花的颜色有白、蓝、绯红、桃红、紫等，亦有混色的，花瓣边缘的变化较多，是常见的观赏植物。果实卵球形，可以入药。牵牛花叶子三裂，基部心形，全株有粗毛。花期以夏季最盛。

图 3-2-1　牵牛花

牵牛花是草本花卉的蔓生植物，顽强向上，是朝气蓬勃的象征。

本课主要笔墨技法：侧锋画花、叶，顺锋画藤，中锋画叶脉，点簇牵牛花苞，叶脉与叶运用浓破淡技法，绘画过程注意经营位置。

主要用色：曙红、墨。

完成作品步骤：

1. 兼毫调淡墨，笔尖蘸浓墨，侧锋画出三组牵牛花的叶子，注意叶子的方向不要一致，三组叶子的墨色要有深浅之别。（图3-2-2）

2. 兼毫调浓墨中锋勾出叶筋，注意叶子的方向变化。（图3-2-3）

3. 兼毫调曙红，中侧锋画出两朵绽放的牵牛花的前侧花瓣，注意经营位置。（图3-2-4）

4. 兼毫调曙红加水，笔尖蘸曙红，侧锋且笔尖向外，笔尖的运转要大于笔肚，画出外侧的花瓣，一般画三笔再补笔。（图3-2-5）

5. 笔不洗，蘸点水，笔尖蘸曙红，点簇牵牛花苞，注意经营位置，用曙红加水画出喇叭筒。（图 3-2-6）

6. 用勾线笔调墨，以中锋两到三笔画出花托，注意补笔填空。（图 3-2-7）

7. 用硬毫顺锋拖笔画藤蔓，注意用墨的浓淡要显示出藤蔓的远近或新旧。（图 3-2-8）

图 3-2-2　步骤 1

图 3-2-3　步骤 2

图 3-2-4　步骤 3

图 3-2-5　步骤 4

图 3-2-6　步骤 5

图 3-2-7　步骤 6

图 3-2-8　步骤 7

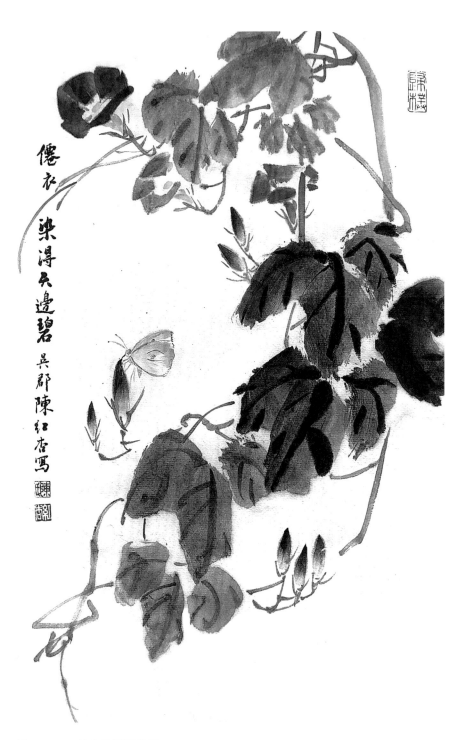

仙衣

染得天边碧

吴郡陈红杏写

图 3-2-9　仙衣染得天边碧

第三课

菊花的画法

菊花（图 3-3-1）为多年生草本，居中国十大名花之三，花中四君子（梅、兰、竹、菊）之一。因菊花具有凌寒傲霜的品格，才有陶渊明的"采菊东篱下，悠然见南山"的名句。菊花还被赋予了吉祥、长寿的含义。

图 3-3-1　菊花

菊花为多年生草本，高 60~150 厘米。茎直立，分枝或不分枝，被柔毛。叶互生，有短柄，叶片卵形至披针形，羽状浅裂或半裂，下面被白色短柔毛，边缘有粗大锯齿或深裂，基部楔形。头状花序单生或数个集生于茎枝顶端；总苞片多层，外层绿色、条形，边缘膜质，外面被柔毛。

本课主要笔墨技法：中锋、顺锋双勾花瓣的轮廓、叶脉等，侧锋画叶，点花蕊、勾叶脉均运用墨破色技法。

主要用色：藤黄、酞菁蓝、赭石、墨。

完成作品步骤：

1. 用硬毫调藤黄点好花蕊，趁藤黄要干未干时用浓墨点花蕊四周，此处为墨破色技法。画多朵菊花时，注意花蕊的位置经营，做到疏密得当，自然。（图 3-3-2）

2. 用硬毫调淡墨，中锋、顺锋勾勒菊花的花瓣，围绕花蕊，用笔灵活，同时注意花形不要太圆满，前后左右要错落有致。（图 3-3-3）

3. 用酞菁蓝调少许墨，笔尖蘸浓墨，侧锋画叶子，叶子两三笔为一组，疏密有致。叶子要干未干时用浓墨勾筋脉，注意用笔有弧度，与葡萄叶的筋脉不同。（图 3-3-4）

4. 硬毫逆锋出枝，用淡墨，注意枝与枝之间的穿插。两枝之间不要有 90 度垂直线出现。

5. 用藤黄调大量的水至笔肚，笔尖调赭石，染菊花的花瓣。全部画完后，可以用稍亮点的颜色点最前面的花瓣，使其突出。（图 3-3-5）

6. 用硬毫调赭石与淡墨，顺笔画篱笆。

7. 落款、盖章。

图 3-3-2　步骤 1　　　　　　　　　　　图 3-3-3　步骤 2

图 3-3-4　步骤 3　　　　　　　　　　　图 3-3-5　步骤 4

第四课

梅花的画法

梅花（图3-4-1）为小乔木、稀灌木。树皮浅灰色或带绿色，平滑；小枝绿色，光滑无毛。叶片卵形或椭圆形，叶边常具小锐锯齿，灰绿色。花单生或两朵同生于一芽内，直径2～2.5厘米，香味浓，先于叶开放。花萼通常为红褐色，但有些品种的花萼为绿色或绿紫色。花瓣倒卵形，果实近球形。花期在冬春季，果期在5—6月。

图 3-4-1　梅花

梅花居中国十大名花之首，与兰花、竹子、菊花并称"四君子"，与松树、竹子并称"岁寒三友"。在中国传统文化中，梅以它的高洁、坚强、谦虚的品格，给人以立志奋发的激励。在严寒中，梅开于百花之先，独立于天下而春。

本课主要笔墨技法：散锋画梅花老枝，聚锋顺笔出一新枝，散锋逆笔补另一老枝。点虱梅花花瓣，勾点花蕊。花瓣和枝干可以相互补笔、调整。注意枯笔的运用，可以体现梅花枝干的苍劲有力。

主要用色：胭脂、大红、墨。

完成作品步骤：

1. 用兰竹笔蘸淡墨至笔肚，笔尖蘸浓墨，散锋（从左向右推）画出梅枝，注意用笔的浓淡干湿变化。聚锋顺笔画一新出长枝，再次散锋逆笔画另一老枝。用笔要灵活，笔可以左右、前后转动，握笔要轻松，不要拘谨。（图3-4-2）

2. 用胭脂加大红调水至笔肚，笔尖蘸大红在枝的两侧点虬梅花。多数是五个花瓣为一组，亦可三个、四个花瓣为一组，画时要考虑花的走向、疏密及前后关系。（图3-4-3）

3. 用叶筋笔画花蕊，从花心中央逆锋出笔，花蕊要有长短、疏密，用墨点雄蕊，用藤黄点亦可。（图3-4-4）

4. 用浓墨点花托及勾花柄。注意花的方向，不是每朵花都要有花托及花柄。乘势在梅枝上点墨点，表示小枝或是老枝上的结节等。

5. 落款盖章。

图3-4-2 步骤1

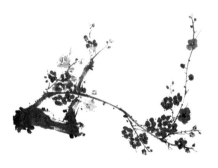

图3-4-3 步骤2

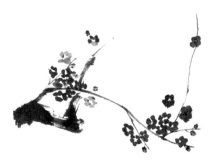

图3-4-4 步骤3

第三章 写意花卉画法

第五课

竹子的画法

竹子（图3-5-1），为多年生禾本科竹亚科植物，种类很多，有的低矮似草，有的高大如树。

竹子通常通过地下匍匐的根茎成片生长，也可以通过开花结籽繁衍，种子被称为竹米。有些种类的竹笋可以食用。竹枝杆挺拔、修长，四季青翠，傲雪凌霜，备受中国人喜爱，与梅、兰、菊并称"四君子"，与梅、松并称"岁寒三友"，古今文人墨客，爱竹咏竹者众多。（图3-5-2）

图 3-5-1　竹子

图 3-5-2　竹叶

本课主要笔墨技法：逆笔画竹干，淡墨逆笔画出较远处竹竿；顺锋出竹枝及竹叶，画竹节、叶主要练习用笔的提按。注意竹叶组成有"个"字、"介"字、"分"字和"女"字等。

主要用色：墨。

完成作品步骤：

1.用硬毫调淡墨，笔尖蘸浓墨，从根部向上运行，逆笔画出竹竿。在竹节处停顿、留白，再继续往上画下一节竹，画完后在留白处用浓墨勾出竹节。画出四竿竹，注意粗细、前后及穿插变化。（图3-5-3）

2.用硬毫在小的竹竿上顺笔画出分叉的枝，注意生长的方向，继续用硬毫浓墨在新枝上撇出竹叶。画竹叶落笔要轻、按、拖、提，每片叶子按照这样四个动作完成。竹叶的梢部尖，两片叶子切忌垂直交叉，叶子造型可以有两笔交叉、三笔成"个"字、四笔成"介"字等。注意疏密变化。（图3-5-4）

3.记得用淡墨画出远处的叶子，既有远近变化，又丰富了画面。最后落款盖章。（图3-5-5）

图3-5-3　步骤1

图3-5-4　步骤2

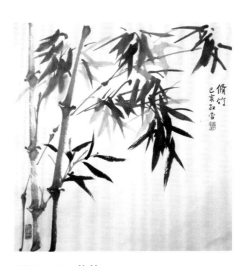

图3-5-5　修竹

第六课

牡丹的画法

牡丹是芍药属植物（图3-6-1），为多年生落叶灌木。茎高可达2米，分枝短而粗。叶通常为二回三出复叶，偶尔近枝顶的为三小叶。顶生小叶宽卵形，表面绿色，无毛，背面淡绿色，有时具白粉；侧生小叶狭卵形或长圆状卵形，叶柄长5~11厘米，和叶轴均无毛。花单生枝顶，苞片长椭圆形；萼片绿色，宽卵形。花瓣或为重瓣，倒卵形，顶端呈不规则的波状；花药长圆形，长4毫米；花盘革质、杯状，密生柔毛。菁葵长圆形，密生黄褐色硬毛。

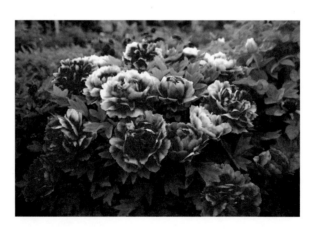

图3-6-1　牡丹

牡丹花色泽艳丽，玉笑珠香，风流潇洒，富丽堂皇，素有"花中之王"的美誉。在栽培类型中，主要根据花的颜色分成上百个品种。牡丹不仅品种繁多，色泽亦多，以黄、绿、肉红、深红、银红为上品，尤以黄、绿为贵。牡丹花大而香，故又有"国色天香"之称。

唐代刘禹锡有诗曰："庭前芍药妖无格，池上芙蕖净少情。唯有牡丹真国色，花开时节动京城。"在清代末年，牡丹曾被当作中国的国花。

1985 年 5 月牡丹被评为中国十大名花第二名。牡丹是中国特有的木本名贵花卉，有着数千年的自然生长和 1500 多年的人工栽培历史，并早已引种世界各地。牡丹花被拥戴为花中之王，相关文化和绘画作品很丰富。

牡丹的结构由花、蕾、茎、叶、干、芽等组成。

每年春季花后，芽胚即在干和嫩茎之间形成。到秋冬季节，芽苞渐大。到第二年初春芽衣张开，叶芽长出。到四月初，花苞从叶芽中抽出，花茎渐高，茎上分枝生叶，花茎高约一尺许，茎顶只生一花。

叶柄长而互生，从下往上生出三至五批叶，到上端一叉三片，近花部分是单叶。花苞又分小蕾和大蕾。

花蒂由上下两层萼片组成。上有大萼三片，下有小萼（复萼）六片。花头中心有雄蕊和雌蕊，雌蕊在花心正中，状如小石榴，雄蕊由蕊头和蕊丝两部分组成。

本课主要笔墨技法：侧锋画花瓣、叶，中锋勾叶脉，顺锋出枝。画叶脉与叶运用浓破淡技法，画花蕊与花运用墨破色技法。

主要用色：曙红、藤黄、三青、酞白、墨。

完成作品步骤：

1. 用勾线笔画出花蕊，兼毫调曙红加水调淡至笔肚，笔尖蘸浓色，围绕花蕊侧锋画两三层花瓣，落笔后笔尖始终朝向花蕊，笔肚略转动，花瓣略圆，然后连续画数笔。（图 3-6-2）

2. 画完后洗笔，不要洗得太干净，笔中留些曙红加水画侧面的花瓣，与刚才的颜色区别开来，然后错开摆出两三层。画花瓣要一气呵成，连续摆数笔，不要一直把毛笔舔尖，散锋画出外侧的花瓣。画牡丹一定要留缺口，否则不灵动，太拘谨。无论内侧和外侧的花瓣，都是底部颜色深，梢部浅。（图 3-6-3）

3. 用兼毫调藤黄、三青呈嫩绿色至笔肚，笔尖调朱砂撇出花托。

4. 用兼毫调淡墨至笔肚，笔尖蘸浓墨侧锋画出几组牡丹的叶子。（图 3-6-4）

5. 用兼毫调浓墨中锋勾勒叶脉，注意用笔随意，不要画成鱼骨头，勾线时可以画至叶子外部，叶脉间切忌平行。

6. 用兼毫调墨顺笔画出牡丹枝，注意枝的生长方向。

7. 用兼毫调三青画花蕊中心部分，用勾线笔调藤黄加钛白顿笔勾出花蕊突出部分造型，外侧的蕊用藤黄加钛白顿笔并向花心挑出，注意要有高有低，整体不要太圆，要有缺口。

8. 用兼毫调淡墨散锋点虬后侧的叶子。

9. 落款盖章。调三青甩点丰富画面。（图 3-6-5）

图 3-6-2　步骤 1

图 3-6-3　步骤 2

图 3-6-4　步骤 3

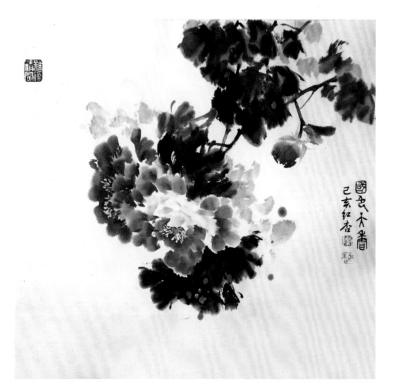

图 3-6-5　国色天香

第七课

荷花的画法

荷花（图 3-7-1）又名莲花、水芙蓉等，是莲属多年生水生草本花卉。地下茎长而肥厚，有长节，叶盾圆形。花期在 6—9 月，单生于花梗顶端，花瓣多数嵌生在花托穴内，有红、粉红、白、紫等色，或有彩纹、镶边。坚果椭圆形，种子成卵形。

图 3-7-1　荷花

"接天莲叶无穷碧，映日荷花别样红"就是对荷花之美的真实写照。荷花"出淤泥而不染，濯清涟而不妖，中通外直，不蔓不枝"的高尚品格，恒为世人称颂，荷花也因此成为古往今来诗人墨客歌咏绘画的题材之一。

1985 年 5 月荷花被评为中国十大名花之一。荷花是印度和越南的国花。

本课主要笔墨技法：侧锋画荷叶、荷花，中锋画莲蓬、茎。画莲蓬、红荷花的花蕊运用色破墨技法，画荷叶与荷叶的叶脉、白荷花点花蕊运用浓破淡技法。最后根据画面要求补笔，以均衡画面。

主要用色：曙红、藤黄、赭石、墨。

荷花、莲蓬、新荷绘画步骤：（图 3-7-2）

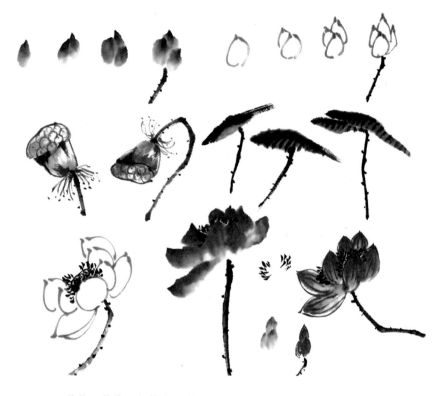

图 3-7-2　荷花、莲蓬、新荷绘画分解图

1. 红荷花花苞画法：用兼毫调曙红加水至笔肚，笔尖蘸纯曙红色，侧锋落笔作长点，记得按压笔肚，第二笔用同样的方法，画时略高过第一笔，第三笔在花苞的右下落笔，要低于第一笔，最后在花苞底部用硬毫调墨中锋画出花茎，在花茎两侧自然点上墨点。

2. 白荷花花苞画法：用硬毫调淡墨，落笔成点状顺势按逆时针方向画弧线，右侧顿笔顺势按顺时针方向画弧线，完成右侧花苞边缘线，接着用同样方法画出第二、第三、第四个花瓣，整个造型犹如一个大椭圆形。花瓣之间切忌对称、一般高等毛病。最后调浓墨画花茎，花茎两侧点上墨点，不要规则对称。

3. 莲蓬画法：硬毫调淡墨画出一个不规则的椭圆，在椭圆里画莲蓬籽，左右勾勒完成一颗籽的画法，并记得在每颗籽中间顶部点出莲蓬尖。用笔勾画出莲蓬桶状部分，然后浓墨散笔皴出莲蓬的凹陷部分，呈现出明暗的感觉。硬毫调墨中锋画莲蓬的茎，勾勒下垂的花蕊，切忌左右线条对称，点要自然随意，再顺势点花茎上的墨点。调赭石和藤黄，少加水，散笔去皴莲蓬表面。最后调赭石、藤黄染莲蓬，记得不要染匀，要留出高光。

4. 新荷叶画法：硬毫调淡墨，笔尖蘸浓墨，笔自左向右运行，侧锋落笔，干脆、快速，停顿后笔尖慢慢离开纸面。新叶子两侧向内卷，所以画叶脉时注意有一定弧度。最后用干墨中锋画叶茎，点叶茎上的小刺。

5. 白荷花双勾画法：用硬毫调淡墨，先画出最前方中间的花瓣，然后按顺时针方向往左

画，再从中间一个花瓣开始按逆时针方向往右上方向画。花瓣切忌左右对称，要有婀娜的姿态，花瓣整体要组成碗状，但画时多数要留一个缺口更有美感，更透气，与画牡丹留缺口一个意思。然后画莲蓬，接着画花茎，点刺。画完后用赭石和藤黄皴染莲蓬，最后点花蕊。点花蕊可以用勾线笔，浓墨顿笔然后轻轻离开纸面，花蕊之间不要平行，不要一般高，左右呈弧形，要有疏密的感觉。

6. 红荷花没骨画法：用兼毫调曙红色加水至笔肚，笔尖蘸纯曙红色，侧锋画出最前端中间的花瓣，然后按顺时针方向画出左侧花瓣，再按逆时针方向画出右侧及后侧花瓣，记得留一个缺口。用墨画叶茎并点小刺，最后点出花蕊。

7. 红荷花双勾染色画法：画法与红荷相似，在颜色要干未干时，用勾线笔调曙红从花瓣尖部勾勒至底部，勾勒时注意造型，线条随着花瓣弧度而弯曲，切忌出现平行线，也不必每根线都是从尖部一直到最底部的，那样显得太呆板。勾勒的线条不要完完全全是原先的造型，可以多点少点，有光影效果。此画法可以颠倒顺序，先勾后染。

完成作品步骤：

1. 用兼毫调淡墨至笔肚，笔尖蘸浓墨，从荷叶的中心→左外缘→荷叶中心→荷叶外缘→荷叶中心侧锋运笔，好像写一个"W"，运笔速度要快，外侧面积大于内侧，每笔都是想着要回荷叶中心。（图3-7-3）

2. 重新调墨，注意与刚才要有不同，运笔方向最终都是要回荷叶中心部分。注意荷叶要有明暗的变化，留一个缺口。（图3-7-4）

3. 用硬毫蘸浓墨，在荷叶中心画椭圆，然后从中心发散开来勾勒叶脉。记住手腕要灵活，不要每根叶脉都必须从中心点出发，可以离开点着笔，要随意大胆。（图3-7-5）

4. 在荷叶上方画一朵荷花，注意颜色的浓淡、前后花瓣的用笔，记得留缺口。在纸张右上方画花苞，完成花茎及小刺的用笔。（图3-7-6）

5. 添画小荷叶，记住画面上出现的茎不可以有平行的，要有角度，有交叉，补画莲蓬是为了让画面均衡，茎可以改变刚才的画法，有弧度向下，避免与刚才的重复。（图3-7-7）

6. 用淡墨画出远处的荷叶，从边缘向荷心运笔。此片荷叶既丰富画面，又增加画面的墨色层次。最后点出河面浮萍等植物。（图3-7-8）

7. 题诗、落款、盖章。盖姓氏章与名字章，一般多用白文与朱文各一枚，并在画面的对角处盖闲章，以求均衡。（图3-7-8）

图3-7-3　步骤1

图3-7-4　步骤2

图3-7-5　步骤3

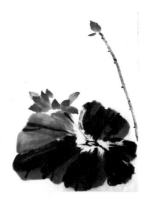

图 3-7-6　步骤 4

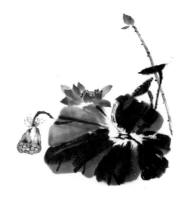

图 3-7-7　步骤 5

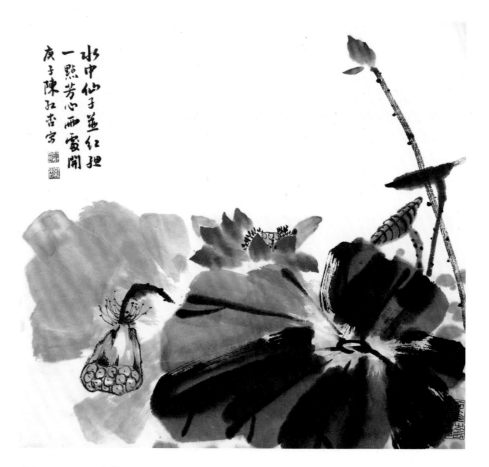

图 3-7-8　一点芳心两处开

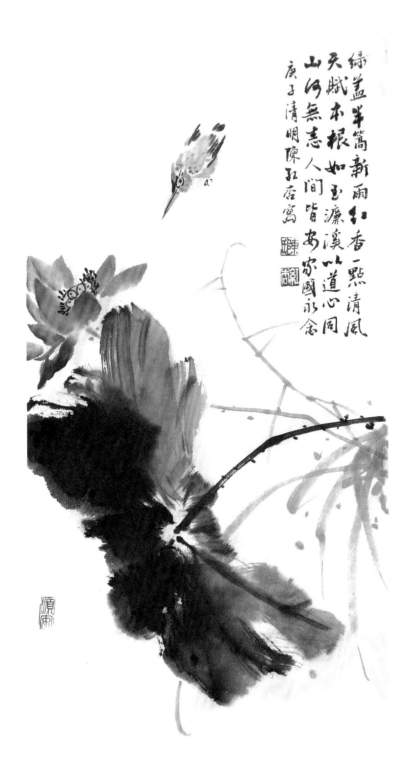

绿盖半篙新雨红香一点清风
天赋本根如玉濂溪以道心同
山河无恙人间皆安家国永念
庚子清明陈孔启唐写

图 3-7-9　绿盖半篙　红香一点

第八课

芙蓉花的画法

芙蓉（图3-8-1）又名木芙蓉、拒霜花、木莲，属锦葵科，落叶大灌木或小乔林，高可达7米。茎具星状毛或短柔毛。叶大，阔卵形而近于圆状卵形，掌状5～7裂，边缘有钝锯齿，两面均有黄褐色绒毛。

图3-8-1　芙蓉花

花形大而美丽，生于枝梢，单瓣或重瓣，花梗长5～8cm，着生小苞8枚，萼短，钟形，10—11月开花。清晨开花时呈乳白色或粉红色，傍晚变为深红色。结蒴果，呈球形。

在五千年中国文化尤其是古诗词中，经常可以看到"芙蓉"，它代指美人，表达对女性的赞美和欣赏。所以，它的花语是高洁之士、美人、漂亮、纯洁。木芙蓉晚秋开花，因而有诗说"千林扫作一番黄，只有芙蓉独自芳"。木芙蓉作为花中高洁之士，屡屡出现在文学作品中，白居易就有"花房腻似红莲朵，艳色鲜如紫牡丹"诗句。

本课主要笔墨技法：侧锋画芙蓉花及叶，中锋画花的肌理和叶脉、枝，顺锋画芦苇叶，点花蕊。

主要用色：曙红、钛白、藤黄、三绿、墨。

完成作品步骤：

1. 用兼毫调曙红加水调至笔肚，笔尖蘸浓色侧锋画出正面中心的花瓣，然后画侧面及对面的花瓣，花瓣画法要灵活，整朵花的造型若

碗状，但切不可画得标准，要有缺口。多画几朵不同方向的花瓣。（图3-8-2、图3-8-3）

2.用兼毫调淡墨至笔肚，笔尖蘸浓墨侧锋画叶。注意叶子浓淡及方向的变化，正面三片一组，侧面两片或一片一组。墨色要干未干时用浓墨画叶筋。（图3-8-4）

图3-8-2　步骤1　　　　　　　　图3-8-3　步骤2

图3-8-4　步骤3　　　　　　　　图3-8-5　步骤4

3.等花瓣干后，用水调钛白中锋画花瓣的肌理，注意方向的变化，不一定都是向内聚拢的感觉。勾肌理亦能让花瓣变得多变，注意要画出侧面花瓣的感觉。（图3-8-5）

4.用兼毫调曙红加水呈淡红色至笔肚，笔尖加点墨和三绿，调出灰绿色点未打开的花苞，可以两三朵一组。调出灰绿色，中锋画出枝及花托。

5.藤黄加钛白调色，用叶筋笔点出花蕊。花蕊在花瓣缝隙中出现，亦可使花朵更生动。

6.落款、盖章。（图3-8-6）

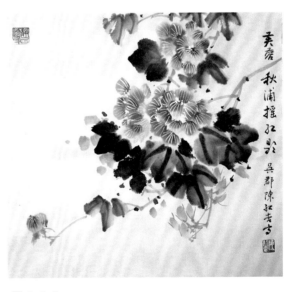

图3-8-6

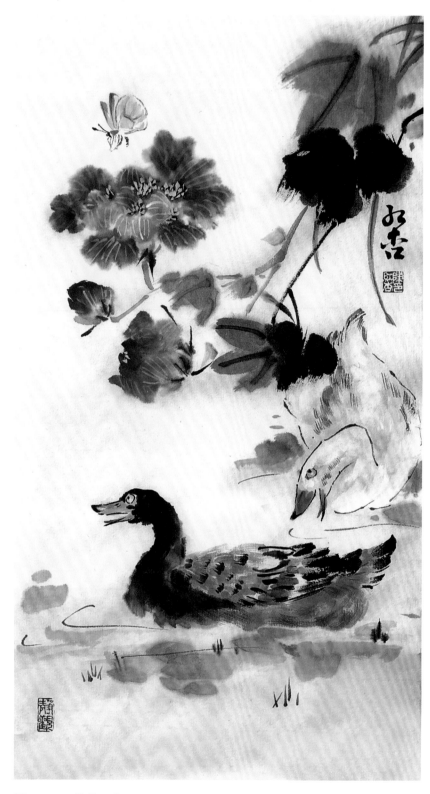

图 3-8-7　芙蓉双鸭

第四章

写意禽鸟画法

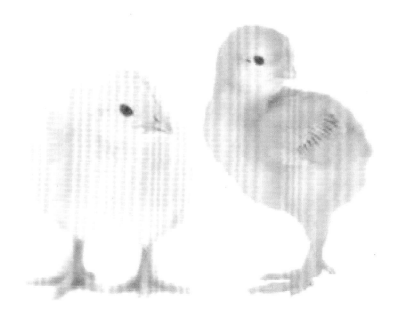

第一课

麻雀的画法

麻雀（图 4-1-1）是雀科雀属的鸟类，又叫树麻雀。雌雄同色，显著特征为黑色喉部、白色脸颊上具黑斑、栗色头部。喜群居，种群生命力极强。是中国最常见、分布最广的鸟类，亚种分化极多，广布于中国全境和欧亚大陆。中国产 5 种麻雀，其中树麻雀就是我们通常所说的麻雀，其他种类如山麻雀、家麻雀比树麻雀少见，生活环境也有所区别。

麻雀是一种常见的鸟类（图 4-1-2），冬天不南飞，所以一年四季都能见到。在中国画中，麻雀也是极常见的题材之一，故学画花鸟画，画麻雀是必做的功课。下面就来讲解写意麻雀的绘画步骤。

本课主要笔墨技法：中锋画嘴部、爪子，侧锋画麻雀身体和棕色的翅膀部分，顺笔画翅膀的黑色羽毛部分，逆锋画翅膀及尾部的背面羽毛。麻雀斑的画法中运用墨破色技法。

主要用色：墨、赭石。

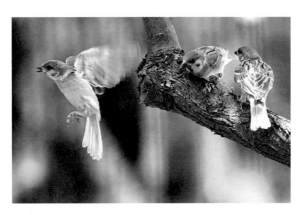

图 4-1-1　麻雀之一

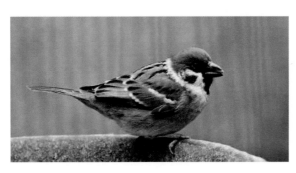

图 4-1-2　麻雀之二

绘画步骤：（图4-1-3）

1. 用兼毫调赭石加少许水、墨画麻雀的头部（作长点，过程中有转折，留出眼睛的位置，收笔较慢，保证头部饱满），笔不洗。

2. 用勾线笔蘸浓墨画麻雀的眼睛、嘴巴（呈圆锥状、粗短）、面部黑色斑点。

3. 接着用兼毫调赭石加少许水、墨侧锋画麻雀背部。

4. 用兼毫浓墨画麻雀的翅膀及尾巴，并点出背部的黑色斑点。

5. 用兼毫调淡墨画麻雀的腹部、大腿部及尾部背面的羽毛。尾部逆锋用笔，要干脆，且有深浅。画腹部用水不要太多，这样可以画出飞白的效果。用勾线笔画麻雀的腿部及爪子。在麻雀的颈部及腹部补笔。

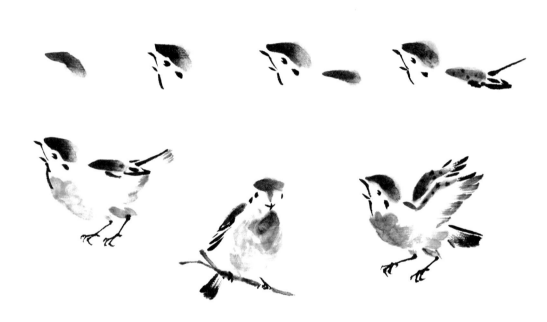

图4-1-3　麻雀绘画步骤

第二课

燕子的画法

燕子（图 4-2-1）学名家燕，是雀形目燕科 74 种鸟类的统称。形小，翅尖窄，凹尾短喙，足弱小，羽毛不算太多。羽衣单色，或有带金属光泽的蓝或绿色，大多数种类两性都很相似。燕子主要以蚊、蝇等昆虫为主食，是众所周知的益鸟。在树洞或缝中营巢，或在沙岸上钻穴，或把泥粘在楼道、房梁、屋檐等的墙上或突出部位筑巢。

图 4-2-1　燕子

燕子古名玄鸟，最愿意接近人类，历来为人们所喜爱，也是众多画家笔下所描绘的对象。那么，怎么画好燕子呢？下面与我一起来学习燕子的画法吧。

本课主要笔墨技法：中锋勾出嘴和爪子的轮廓，侧锋连笔（连续几笔运行都不离开纸面，称为连笔）画出燕子的身体及翅膀，尾腹部采用色破墨的画法。

主要用色：墨、朱砂、三绿、三青。

绘画步骤：（图 4-2-2）

1. 用兼毫笔调墨加水至笔肚，笔尖蘸浓墨，向右下方画长点。

2. 继续用兼毫蘸浓墨画燕子的身体，从左下向右上侧锋画两笔，

用笔要干脆。

3. 顺势侧锋摆出燕子的翅膀。注意笔尖朝外，翅膀与身体的宽窄要视观察燕子的角度而定。

4. 此时毛笔呈扁平状，调整毛笔的方向，顺着翅膀和身体上下两笔画燕子翅尖部分及燕尾部分。

5. 用勾线笔调浓墨点出眼睛并勾勒嘴部，洗笔留淡墨，勾勒出燕子的腹部，调浓墨画燕子的爪子。

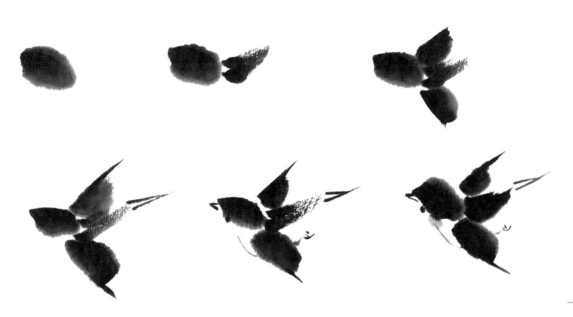

图 4-2-2　燕子绘画步骤

6. 用兼毫调朱砂加水，画燕子的颈部。

完成作品步骤：（图 4-2-3）

1. 图中有六只燕子，可以六只同时画。第一步画头部，注意这一步很重要，要注意经营位置，注意头部的姿态不要雷同。

2. 画出六只燕子的身体，注意方向的变化；翅膀要与身体方向一致，点出眼睛，勾勒嘴部、腹部，画出爪子，用朱砂点颈部。

3. 画背景柳枝。用勾线笔调三青、三绿、淡墨画出柳枝，线条要流畅舒展。然后撇出柳叶，注意疏密变化。

4. 落款、盖姓名章，在落款对角处盖闲章。

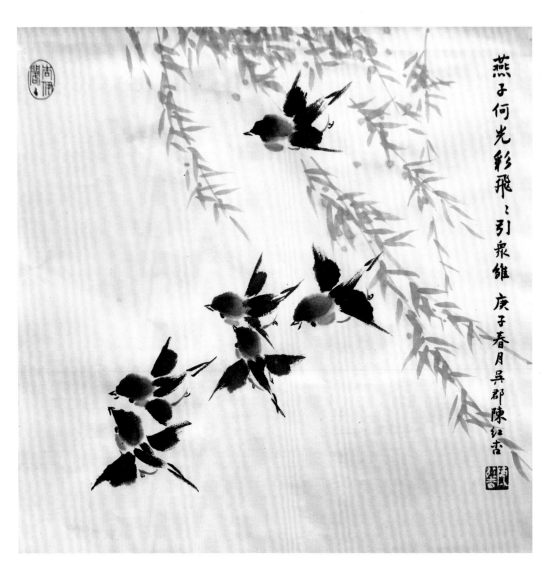

燕子何光彩飞飞引众雏 庚子春月吴郡陈红杏

图 4-2-3　飞飞引众雏

第三课

雏鸡的画法

雏鸡是指孵出后 50 天内的鸡（图 4-3-1）。雏鸡头大，眼大有神，身体呈椭圆形，脖子短而不明显，脚结实，活泼好动。雏鸡绒毛整齐清洁，富有光泽；腹部平坦、柔软；脐部紧而干燥，上有绒毛覆盖。

图 4-3-1　雏鸡

在花鸟画中，雏鸡是画家们常表现的对象，在牵牛花、葫芦、枇杷、芭蕉等植物题材中画几只雏鸡，更显得有生活情趣。

本课主要笔墨技法：侧锋点出雏鸡的头部和翅膀，再画出尾部及腹部，点鸡冠。中锋点、画眼睛、嘴、爪子和翅膀上的羽毛。画翅膀时用浓破淡技法，画鸡冠时用色破墨等技法。

主要用色：墨、朱磦。

绘画步骤：（图 4-3-2）

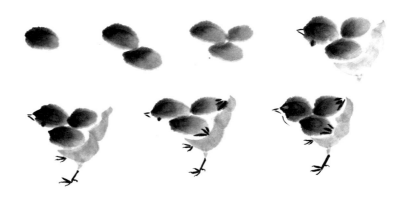

图 4-3-2　雏鸡的绘画步骤

1. 用兼毫调淡墨至笔肚，笔尖蘸浓墨，侧点雏鸡的头部。

2. 继续在头部右下方点左侧的翅膀，笔尖朝左侧。

3. 笔尖朝左下，笔肚向外作点状画右侧的翅膀。画时注意雏鸡的翅膀短小，两只翅膀不要平行，靠近头部那头距离近点，有羽毛那头离得远点。注意墨色的变化。

4. 笔尖蘸浓墨乘势点出眼睛，并勾画嘴巴。洗笔，但不要洗净，笔中留淡墨画出雏鸡的腹部、屁股及大腿。

5. 用硬毫中锋画出鸡爪，注意鸡爪要结实，并注意透视。

6. 在鸡翅要干未干时，用浓墨画出翅膀处羽毛，注意静止的雏鸡羽毛末梢部呈收拢状。

7. 最后调朱磦侧点鸡冠。

完成作品步骤：（图 4-3-3）

每只小鸡绘画步骤略。

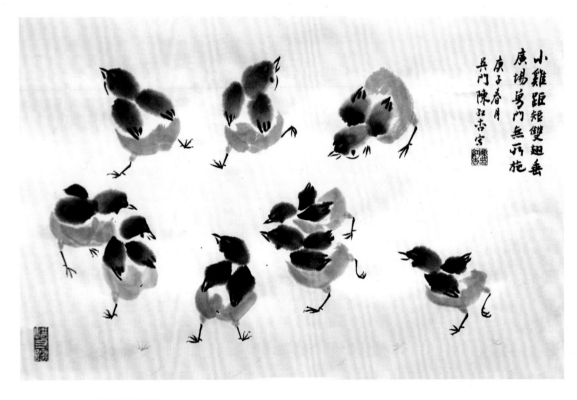

图 4-3-3　小鸡距短双翅垂

注意每只雏鸡的墨色变化，各种姿态下头部与身体的扭转。还要注意雏鸡与雏鸡之间的疏密变化，遮挡与被遮挡的关系。要画出雏鸡之间的喳喳交流与不同动作，体现生活情趣。

写意鱼虾画法

第一课

金鱼的画法

金鱼（图5-1-1）最早产于中国，也称金鲫鱼。金鱼的品种很多，颜色有红、橙、紫、蓝、墨、银白、五花等，分为文种、草种、龙种、蛋种四大品系。在人类文明史上，中国金鱼已陪伴着人类生活了十几个世纪，是世界观赏鱼史上最早的品种。金鱼身姿奇异，色彩绚丽，一般都是金黄色，形态优美。金鱼能美化环境，很受人们的喜爱，是具有中国特色的观赏鱼。

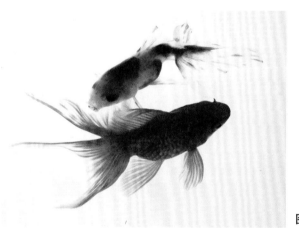

图 5-1-1　金鱼

在我国民间，过年时家里买上两条金鱼供着，寓意金玉满堂、年年有余。

本课主要笔墨技法：侧锋画鱼脊梁、鱼尾，中锋圈金鱼眼、鱼鳃和鱼肚，顺锋画鱼鳍。金鱼脊梁和眼珠用浓墨，嘴、鱼鳃、鱼肚、鱼尾用淡墨，注意墨色的变化。

主要用色：墨。

绘画步骤：（图 5-1-2）

1. 用兼毫调浓墨侧锋画出金鱼脊梁。

2. 用兼毫调淡墨中锋勾出金鱼的大眼泡。

3. 用兼毫调淡墨中锋画出鱼鳃，两笔完成，注意转折。

4. 继续用淡墨勾出鱼肚，观察鱼眼泡、鱼鳍和鱼肚的用笔。

5. 顺笔画出鱼鳍，两侧鱼鳍在造型或墨色上要有变化。

6. 侧锋画出鱼尾，注意用笔要连贯，一气呵成。注意鱼尾的造型及变化，正面与侧面的鱼尾造型不一样，笔中含水不要太多，可以画出飞白的效果。最后用浓墨点鱼眼。

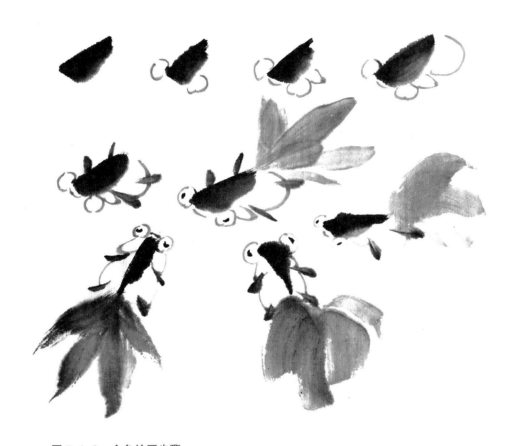

图 5-1-2　金鱼绘画步骤

第二课

虾的画法

虾（图 5-2-1）是甲壳亚门十足目游泳亚目动物，有近 2 000 个品种，大多生活在江湖中。虾有胡须钩鼻，背弓呈节状，尾部有硬鳞脚，多善于跳跃。大小从数米到几毫米，平均 4 ~ 8 厘米。虾体长而扁，外骨骼有石灰质，分头胸和腹两部分，头胸由甲壳覆盖，腹部由 6 节组成。虾的口在头胸部的底部，头胸部还有 3 对颚足、5 对步足，主要用来捕食及爬行。腹部有 5 对游泳肢及一对粗短的尾肢。尾肢与腹部最后一节合为尾扇，能控制游泳的方向。虾的运动器官很不发达，平时只能缓慢地爬行，利用身体腹部的屈伸动作，也能作短距离游动。（图 5-2-2）

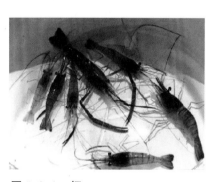

图 5-2-1　虾

虾是花鸟画中常表现的内容，尤其是齐白石画的虾举世闻名，也成了他的象征和符号，人们都喜欢欣赏和临摹。

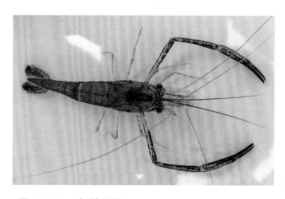

图 5-2-2　虾的结构

本课主要笔墨技法： 中侧锋画虾的脊梁、尾部，侧锋画虾身，中锋画虾足、须、触角等，身体处用浓破淡的方法画虾的脊梁。画虾的用笔练习主要是出笔干脆利索，尤其是画虾的须和触角更是体现功力的地方。

主要用色： 墨。

绘画步骤：（图 5-2-3）

1. 蘸淡墨，中侧锋画出虾头的一部分。用笔果断利落，一笔成形。

2. 完善虾头，使其更完整、逼真。

3. 画头的前部大鳄用淡墨，犹如写两个方向的长点，从前端用笔尖至头部画出虾的小鳄。

4. 侧锋五笔画出虾身，注意虾身的造型，外侧画弧，最后一笔试着笔不离开画面，乘走势中锋画尾部，然后从尾部顿笔向外撇出两笔。

5. 用淡墨画出虾足，注意前后的长短，身体下方是五对短足，头部下方是三对长足，鳄部下方有三对更细长的足。

6. 乘墨色要干未干时，用浓墨画出虾的脊梁及眼部，落笔要有神。

7. 用勾线笔调淡墨从身体中部略前端出虾钳，三处转折。虾钳部分出笔更要干脆，要有力度。画虾的须更是体现功力的地方，要画出柔软有韧性的感觉，用笔之前吸尽笔中多余的水分，腕部要有力。虾的触角比须要有力，且不会弯曲，以直线顺笔向身体的方向画，出笔要干脆有力。

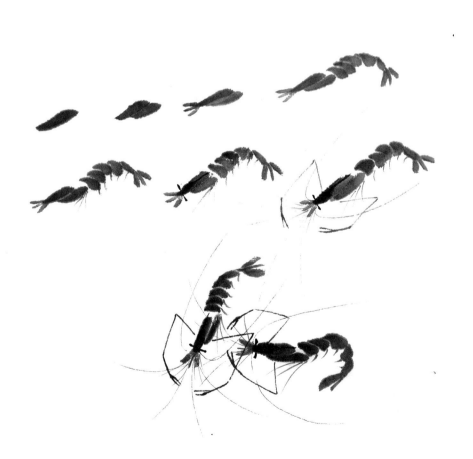

图 5-2-3　墨虾绘画步骤

第五章　写意鱼虾画法

第六章 | 兼工带写昆虫画法

第一课

蝴蝶的画法

蝶（图6-1-1）通称蝴蝶，全世界大约有14 000多种，大部分分布在美洲，尤其是亚马孙河流域品种最多，中国有1 200种。蝴蝶一般色彩鲜艳，身上有好多条纹，色彩较丰富，翅膀和身体上有各种花斑。最大的蝴蝶展翅可达28～30厘米，最小的只有0.7厘米左右。蝴蝶和蛾类的主要区别是蝴蝶头部有一对棒状或锤状触角，蛾的触角形状多样。

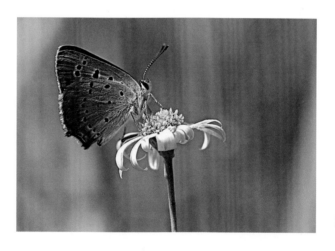

图 6-1-1　蝶

千姿百态、绚丽缤纷的蝴蝶穿梭于繁花丛中，被人赋予"虫国佳丽""会飞的花朵""百花仙子"等美名，引得历代文人墨客为之吟咏。而在花鸟画作品中我们总能看到蝴蝶的身影，它们也许只是配角，但少了它们画面一定会少了不少灵气。

本课主要笔墨技法：侧锋画蝴蝶翅膀，中锋勾画蝴蝶头部、身体、尾部、足及触角；翅膀处与肚子用色破墨技法，翅膀上的脉络用

浓破淡画法。

主要用色：墨、三青、藤黄、朱砂。

绘画步骤：（图6-1-2）

图6-1-2　蝴蝶绘画步骤

1. 用硬毫调淡墨至笔肚，笔尖蘸少许浓墨，侧锋三笔画出蝴蝶的前侧翅膀，运笔方向从右上向左下，第一、第三笔略长，第二笔略短。此时笔呈扁平状，调整笔的方向，顺势画出另一前侧的翅膀。

2. 用硬毫调浓墨作长点画出蝴蝶的身体，中锋勾勒出蝴蝶的肚子，最后在头部点出蝴蝶的眼睛。

3. 用硬毫调较浓墨，笔尖蘸少许浓墨，画蝴蝶的后翅，用逆笔点、提，画出尾状突起部分。

4. 用硬毫调三青加少许淡墨，沿着前翅边缘作点状，顺势在下翅上点出，有视觉的连续性。将笔洗干净调朱砂加淡墨，在上、下翅的内侧靠近身体部分，按照翅膀的方向作几组长点，顺势画出蝴蝶肚子部分。将笔洗净调藤黄沿下翅边缘作点状。注意画左侧翅膀花纹时，同时在右侧翅膀相应位置画出。

5. 用硬毫调浓墨。按照彩色花纹勾勒蝴蝶翅膀上的脉络，注意用笔要灵活，线条要流畅自然，要有笔断意连的效果。

6. 用勾线笔调浓墨，逆笔点画出蝴蝶的触角。将笔稍微清洗下，使墨色略淡些，画出蝴蝶的腿及蝴蝶嘴部的口器。注意墨色变化与粗细变化，以及前脚、中脚、后脚的位置变化。画触角与腿，一定要把笔中的水吸光，并且在纸上多试几笔，画时屏住呼吸，手腕要稳住。

图 6-1-3　不同姿态蝴蝶写生

图 6-1-4　有此倾城好颜色

第二课

蜻蜓的画法

 蜻蜓（图 6-2-1）为无脊椎动物，一般体型较大，翅长而窄，膜质，网状翅脉极为清晰。蜻蜓的视觉极为灵敏，有 3 个单眼；有 1 对触角，细而较短；有咀嚼式口器。腹部细长，扁形或呈圆筒形，末端有肛附器。足细而弱，上有钩刺，可在空中飞行时捕捉害虫。成虫一般在池塘或河边飞行捕食飞虫。除能大量捕食蚊、蝇等对人有害的昆虫外，有的还能捕食蝶、蛾、蜂，实为益虫。蜻蜓的已知种类超过 5 000 种。

图 6-2-1　蜻蜓

 说到蜻蜓，大家都不陌生，每到盛夏时节，经常能见到"蜻蜓点水"的场景。蜻蜓不仅外形小巧，体态轻盈，而且飞行速度极快。下面我们就来学习蜻蜓的画法吧。

 本课主要笔墨技法： 中锋勾画蜻蜓眼、嘴、足，侧锋画蜻蜓的前翅和后翅，逆锋画尾部。画身体运用墨破色技法，画翅膀运用色破墨技法。

主要用色：墨、朱磦、藤黄。

绘画步骤：（图 6-2-2）

图 6-2-2 蜻蜓绘画步骤

1.用硬毫调朱磦及藤黄，中锋画出蜻蜓的眼睛、身体及尾部，尾部藤黄偏多，嘴巴用藤黄。蜻蜓脖子较细，身体部分较硬且较宽，尾部较软，呈扁平状。

2.用硬毫调墨加少许水，在颜色要干未干时，勾勒出蜻蜓的眼睛及嘴，用笔要肯定、干脆。注意勾勒蜻蜓身体及尾部，身体较大，尾部细长，有竹节的感觉，最后逆锋勾出蜻蜓的尾须。

3.用硬毫蘸淡墨，中锋勾勒蜻蜓的前翅与后翅，注意翅膀前侧与后侧脉络的变化，笔中不要含太多水，笔尖要干，用笔干脆、自如。

4.用硬毫调朱磦、藤黄，加较多水，在勾勒好的翅膀中侧锋画蜻蜓的前翅和后翅，为了表现翅膀透明，用色一定要浅。靠近身体的部分可以再次用朱磦渲染。最后在前翅与后翅的前侧边缘用朱磦点上翅痣。用勾线笔调淡墨画出蜻蜓的腿，两组即可以。注意笔尖、笔肚的水分要干，中锋用笔，出笔要干脆。

图 6-2-3 不同姿态蜻蜓写生

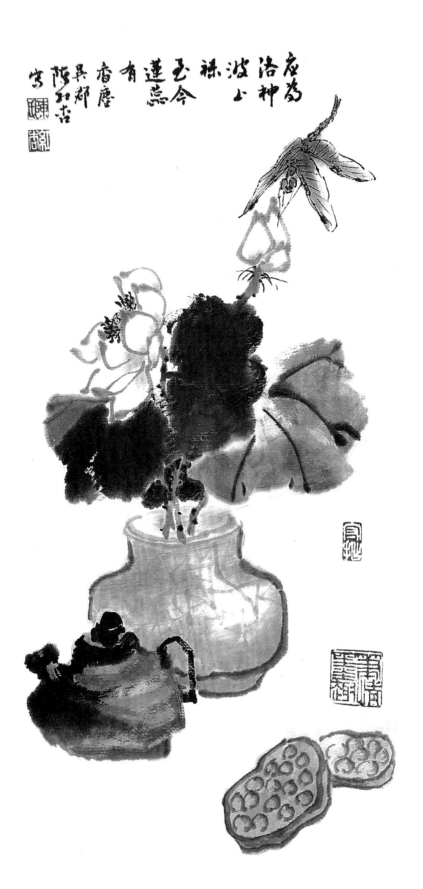

宓洛为神
波上步
玉今
有莲蕊
香尘
吴郡
陈玉杏写

图 6-2-4 至今莲蕊有香尘

第三课

天牛的画法

天牛（图6-3-1）是多食亚目天牛科昆虫的总称，咀嚼式口器，有很长的触角，常常超过身体的长度，其种类全世界超过20 000种。有一些种类属于害虫，其幼虫生活于木材中，可能对树或建筑物造成危害。

图6-3-1　天牛

天牛长0.4 cm~18 cm，不过，若把触角计算在内，长度可增加2 ~ 3倍。许多成虫（如欧洲的蜂形虎天牛）采花粉，体色黄、黑、橙相间，酷似黄蜂；有些虎天牛属的热带种类貌似蚁类；非洲的大天牛则像一块带有几条线（伸出的触角）的苔藓或地衣。

天牛因其力量大如牛，善于在天空中飞翔，因而得天牛之名。又因它发出的"咔嚓、咔嚓"之声很像锯木的声音，故而又被称作"锯树郎"。它是花鸟画家常表现的题材。

本课主要笔墨技法：侧锋画天牛的身体，中锋画天牛的头、脖子及足。头朝上的天牛，其触角用逆笔完成。

主要用色：墨、钛白

绘画步骤：（图6-3-2）

1. 用硬毫调浓墨加少许水，侧锋画出天牛身体背部的前侧硬翅，笔的运行方向从右上向左下，至尾部渐渐收小；后侧硬翅可以从左下向右上方向运笔，尾部呈弧形。

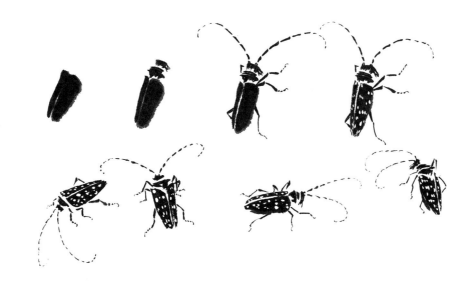

图 6-3-2　天牛绘画步骤

2. 用硬毫画出天牛的"脖子"，连接头部与身体，三笔有长短，注意有硬骨部分高出，枯笔朝身体方向撇出，学会留白。然后画天牛的头部、眼睛与口器。口器画法与蜻蜓、纺织娘娘相似。

3. 用勾线笔画天牛的三对足，每只都有三节转折，仔细观察足的每一节粗细，末节用点和弧形"勾"表示，出笔要干脆。若是侧面，可能有足会被遮挡。天牛的触角由"竹节"组成，画时要考虑每一笔的顿收笔，也要考虑天牛触角整体的弯曲，触角末梢部的"竹节"逐渐变小。

4. 用勾线笔调钛白加少许水，点天牛硬翅上的斑点，点有大小之别，要体现有序中的无序感觉。

图 6-3-3　一蒂千花白玉团

第四课

纺织娘的画法

纺织娘（图 6-4-1）喜食南瓜、丝瓜的花瓣，也吃桑叶、柿树叶、核桃树叶、杨树叶等，所以有一定的危害性。雄性用前肢摩擦能发出类似"轧织、轧织"的声音，以此吸引异性。纺织娘在中国分布很广，以东南部沿海各省如浙江、江苏、广东、广西分布最多。亚洲其他国家亦有广泛分布。

图 6-4-1　纺织娘

纺织娘属于大体型的昆虫，因其鸣声如织布穿梭的呱嗒声，故得名纺织娘。画纺织娘时，要抓住其体态结构，用笔不宜重复琐碎，做到落笔干净利落。

本课主要笔墨技法：中锋画纺织娘的身体、足，侧锋画纺织娘的翅膀、触角、腹部。腹部画法中有墨破色技法。

主要用色：墨、酞菁蓝、藤黄、赭石。

绘画步骤：（图 6-4-2）

1. 用硬毫调酞菁蓝加藤黄呈绿色，中锋画纺织娘的头部，然后加少许赭石，画它的脖子，越靠近翅膀的地方赭石越多。画时注意体现"脖子"上面和侧面两个面。

2. 用勾线笔中锋勾画出纺织娘的眼睛、口器及脖子部分，注意要体现脖子的两个面。用硬毫调酞菁蓝侧锋从翅膀的末梢向身体部位画，笔中含水不要多，用笔要干脆，有飞白。

图 6-4-2　纺织娘绘画步骤

3. 用硬毫调酞菁蓝、赭石、藤黄，比例：藤黄为 9，其他为 1，侧锋画纺织娘的腹部。笔尖从尾部落笔，然后画至前部身体。用勾线笔蘸墨画出腹部的结构，要趁颜色要干未干时画，注意用笔要有弧度，体现腹部的圆润。

4. 纺织娘有三对足，在关节转折处略大些，最后一节略短有弧度，且有小"刷子"。三对足，最后一对特别长，画时腕部要稳住。

5. 画纺织娘的触角是体现功力的时候。用勾线笔蘸少许墨，并去掉笔中多余的墨及水分，逆笔画出纺织娘触角细弯长的特点，手腕要稳住，尽量不要断开。

图 6-4-3　田园珍品

第七章 | 文人画简述

文人画也称"士大夫写意画""士夫画",为古代艺术教育内容。通常文人画多取材山水、花鸟尤其是梅、兰、竹、菊等,借以抒发"性灵"或个人抱负,间亦寓有对民族压迫或腐朽政治的愤懑之情。文人或士大夫画家标举"士气""逸品",崇尚品格,讲求笔墨情趣,脱略形似,强调神韵,很重视文学、书法修养和画中意境的创造。

从文人画的历史沿革来看,其必备以下几个特点。

一、学养深厚

封建士大夫既是经科举制度层层选拔上来的,那么文才必然是为官的基础。要想胸有韬略,腹中须垒起万卷诗书。这样的人画出的画,不叫"文人画"也会文气十足。

二、言之有物

古时的文人画不是忙三火四画出来立马就要卖钱的,而是兴之所至,信笔画来,承载的是亦忧亦乐,表达的是真性真情。所以后人才能从八大山人的鹰眼中看出睥睨不屑来。

三、格调高雅

翰墨丹青古来即称"雅好","雅"人之"好"的标尺,就是格调。这和画家的人品有一定的关系,但不是全部,更重要的是画家接受的教育和所处的环境。对格调的赏析与赏析者的品位也有极大的关系,即俗语所说的"好画还需识者看"。

文人画重意。杜甫讲"意匠惨淡经营中"，匠心独运，可回味无穷。倪赞道："仆之所谓'画'者，不过逸笔草草，不求形似，聊以自娱耳。"文人画重简，无干的皆可省略，甚至删汰到"零"，"零"即是白即是空。文人画重书，张彦远在《历代名画记》中说："夫骨气形似皆本于立意而归乎用笔，故能书者皆能画。"赵孟頫诗云："石如飞白木如籀，写竹还于八法通。若也有人能会此，须知书画本来同。"文人画重墨趣，运用墨干湿浓淡、浑厚苍润的微妙变化，以单纯的墨彩概括绚丽的自然。文人画是画中带有文人情趣，画外流露着文人思想的绘画。

四、绘画主张

外师造化，中得心源。读万卷书，行万里路。主张以思入画、以心入画、以情入画、以理入画、以趣入画、以意入画、以文入画、以诗入画、以书入画。以形写神，笔墨简约，笔不妄下。

文人画是一种综合型艺术，集文学、书法、绘画及篆刻艺术为一体，尤其和书法的关系极为密切，是画家多方面文化素养的集中体现。

附录

陈红杏国画、书法、篆刻作品

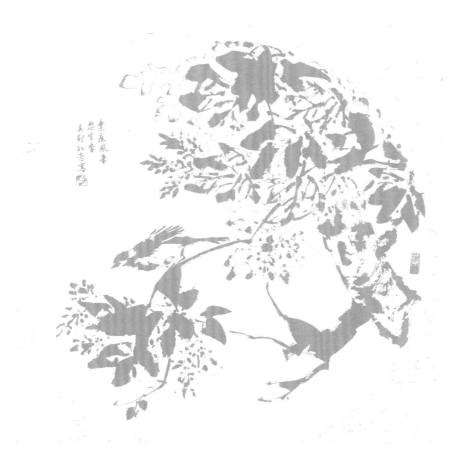

一

国画

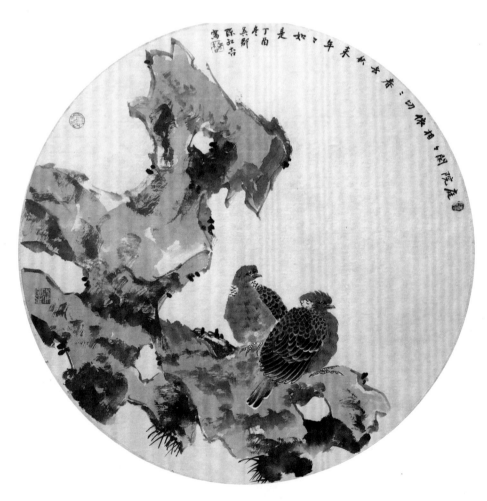

庭院闲闲　相依切切

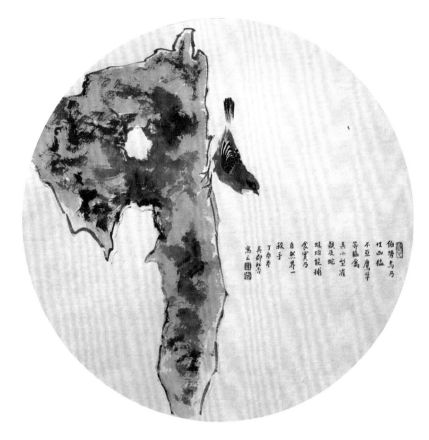

伯劳鸟乃
性凶猛
不亚鹰隼
等猛禽
其小型雀
颇及蛇
蛙均能捕
食实乃
自然界一
杀手
丁亥春
吴郡红杏
写之圆光

忘归

山泽风情
红杏书

山泽风情

山乐雨鸣清晓

扇仙风骨玲珑玉

流而不返者水也不以時遷者松柏也宋代

送杭州進士詩敘藏之庚子末春吳郡

蘇軾句

陳紅杏寫

不以时迁者松柏也

小園新種
紅櫻樹
閑繞花行
便當游
何必更隨
鞍馬隊
衝泥�雨
曲江頭
庚子春
陳弘杏寫
案頭小景
於贛州

案头小景

农家珍品

庭院趣景

田园风韵

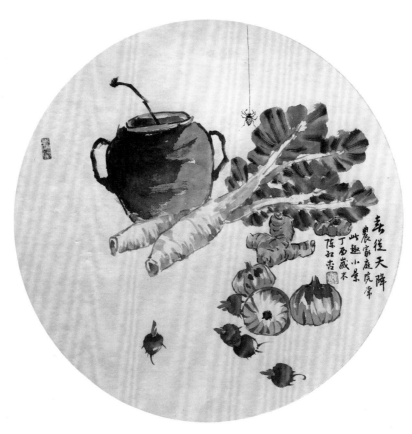

喜从天降

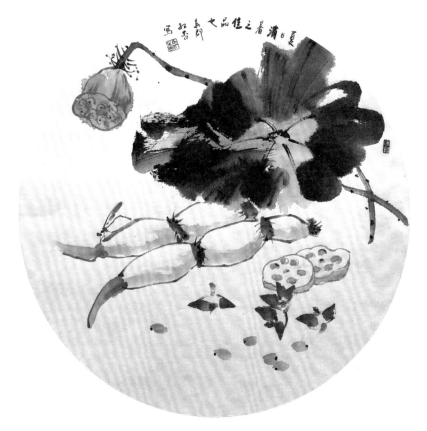

消暑佳品

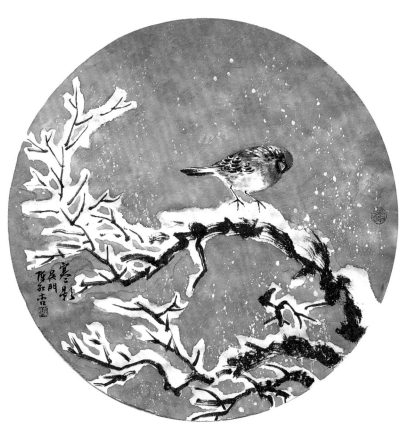

寒影

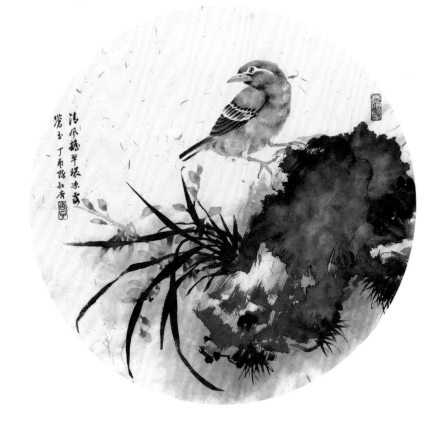

清风摇翠环

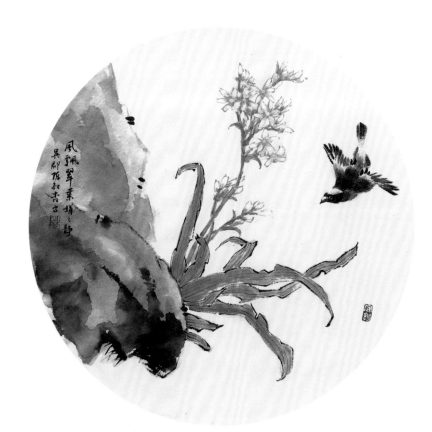

风飘翠叶娟娟静

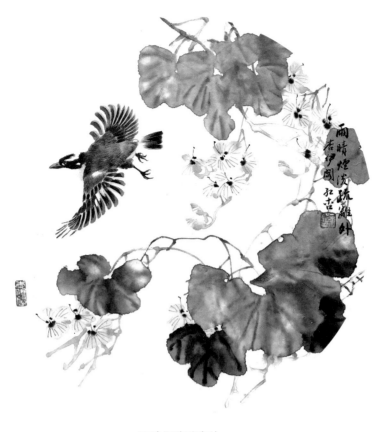

雨晴烟淡疏离外

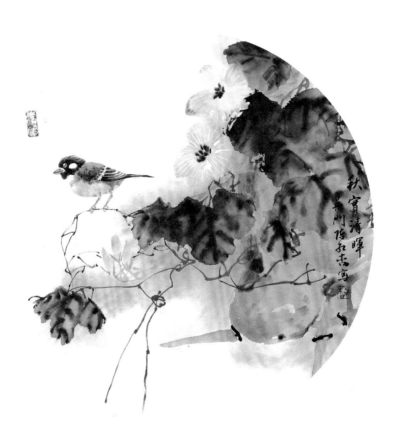

秋实清晖

一叫千门万户开

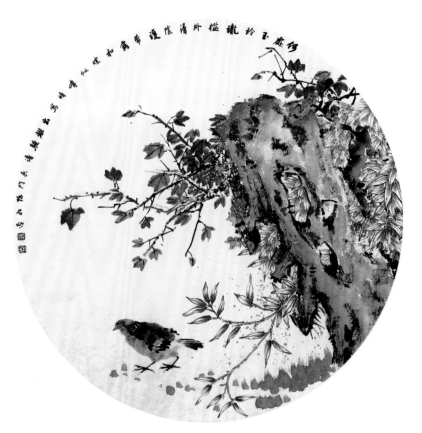

何处玉玲珑　槛外清阴护

岁朝图

案头小景

深山锁清秋
吴郡
陈红杏
写

深山锁清秋

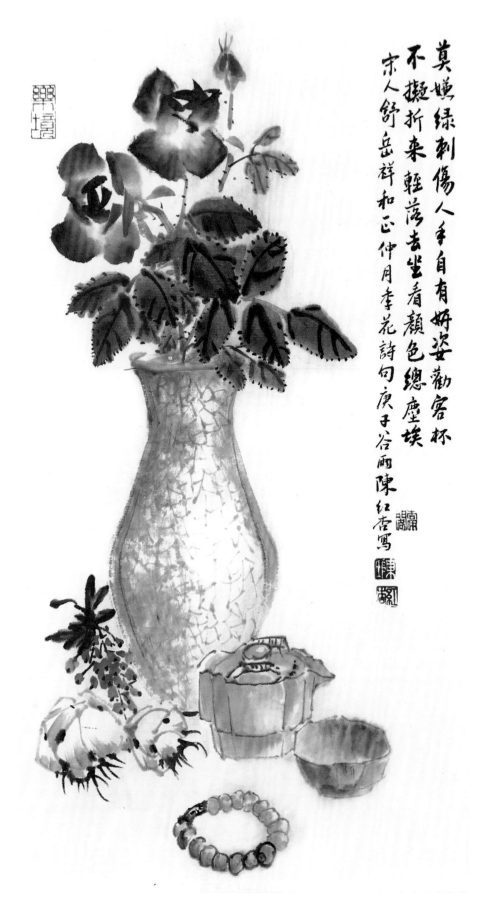

莫嫌绿刺伤人手自有妍姿劝客杯
不拟折来轻落去坐看颜色总尘埃
宋人舒岳祥和正仲月季花诗句庚子谷雨陈红杏写

自有妍姿劝客杯

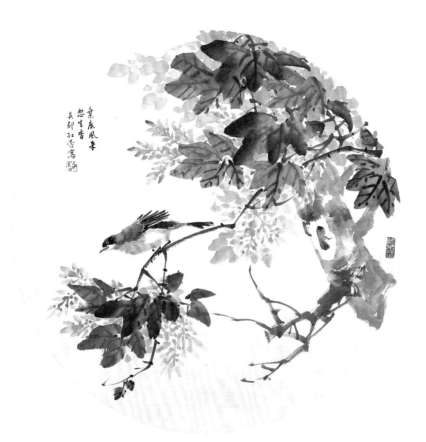

叶底风来忽生香

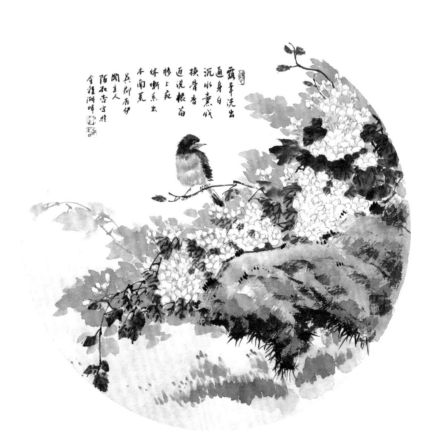

露华洗出通身白

附录　陈红杏国画、书法、篆刻作品

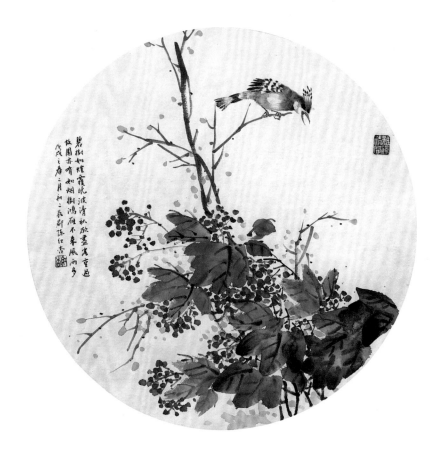

碧树如烟覆晚波

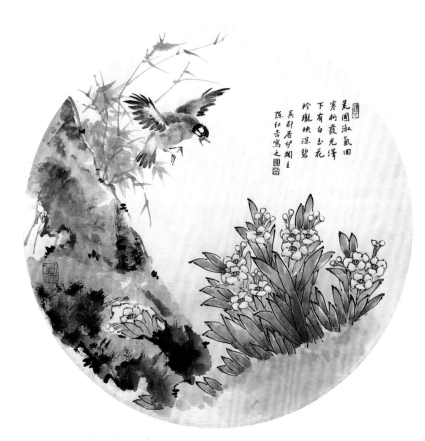

荒圃淑气回

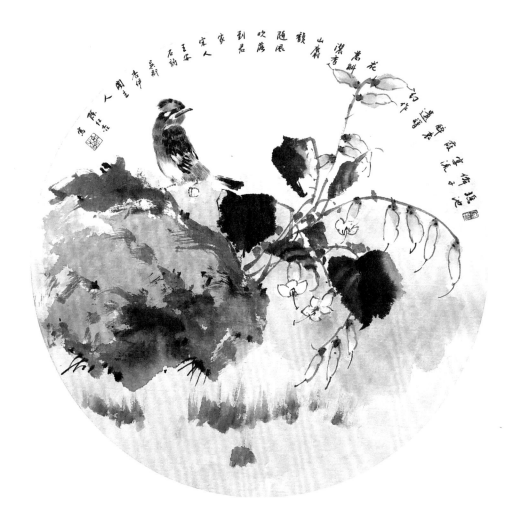

醉里遗簪幻作花

二

书法

周邦彦《苏幕遮·燎沉香》

智永《千字文》节录1

智永《千字文》节录2

文徵明书《滕王阁序》节录1

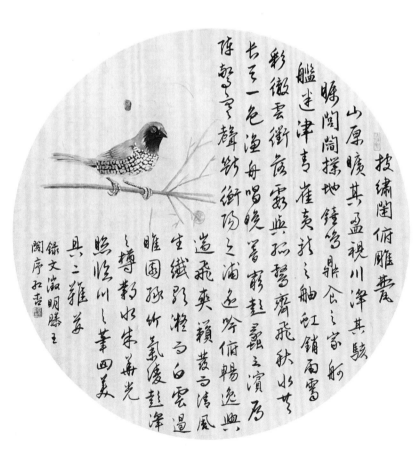

文徵明书《滕王阁序》节录2

文徵明书《滕王阁序》节录3

祝允明书《前赤壁赋》节录1

祝允明书《前赤壁赋》节录 2

祝允明书《前赤壁赋》节录 3

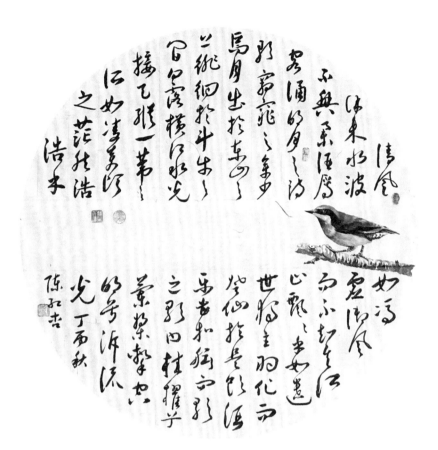

祝允明书《前赤壁赋》节录 4

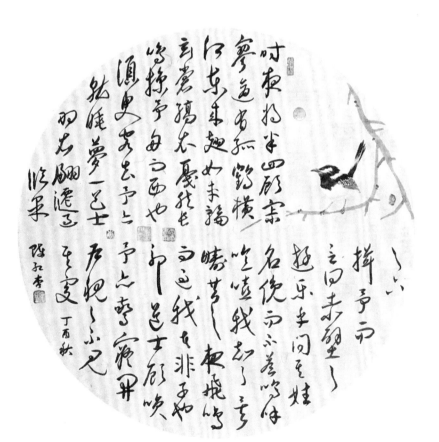

苏轼《后赤壁赋》节录

苏轼《水龙吟·小沟东接长江》

辛弃疾《青玉案·元夕》

三

篆刻

春华秋实

存君子心　行丈夫事

平淡天真

有所不为

小桥流水人家

足吾所好　玩而老焉

海纳百川　有容乃大

一朝入梦　终生不醒

生命重于泰山

家逗墅湖西东方大道南

醉花荫

在精微

笔情墨趣

笔情墨趣

大处落墨

苦寒香

大吉祥

得天趣

杏伊阁主

玉兔肖形印

平常心

顺安

守拙

率真

如意

大吉祥

陈氏

红杏

杏伊阁

庚子

墨戏

乐境